—

ESENCIALES
DEL ARTE

—

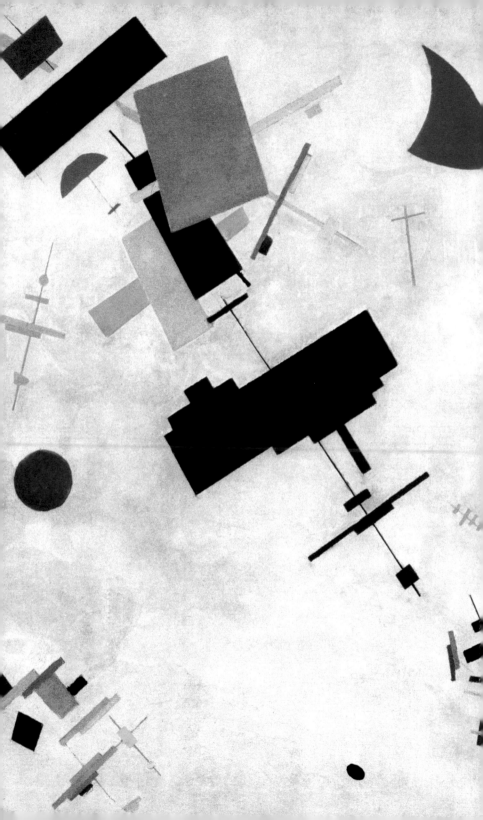

ARTE MODERNO Y CONTEMPORÁNEO

BLUME

AMY DEMPSEY

INTRODUCCIÓN

El vocabulario que se emplea para hablar del arte moderno
y contemporáneo –desde el impresionismo hasta las
instalaciones y desde el simbolismo al suprematismo–
ha dado lugar a una sofisticada y a veces enrevesada jerga.
Los estilos, las escuelas y los movimientos rara vez son
conceptos independientes que se puedan definir de
forma inequívoca; de hecho, a veces son contradictorios,
a menudo se solapan y siempre resultan complicados.
Sea como fuere, se sigue hablando de estilos, escuelas y
movimientos y su comprensión resulta crucial en cualquier
conversación sobre arte moderno y contemporáneo.
La definición de estos conceptos es la mejor forma de
trazar el mapa de este tema, considerablemente complejo
y a veces dificultoso. El presente volumen está concebido
como una introducción, como una guía para uno de los
períodos artísticos más dinámicos y emocionantes.

Los sesenta y ocho estilos, escuelas y movimientos aquí tratados suponen los avances más significativos del arte moderno y contemporáneo occidental. La presentación es, en líneas generales, cronológica: comienza con el impresionismo, siglo XIX, y acaba con el *destination art*, del siglo XXI. Cada apartado cuenta con una definición, una explicación, la imagen de una obra influyente, una lista de artistas destacados, los rasgos principales del estilo y las colecciones en las que se pueden encontrar las obras. También hay una sección de referencia en la que figuran un glosario de términos relacionados con el mundo del arte, un cronograma y un índice de artistas. El objetivo es proporcionarle al lector una vía de entrada al maravilloso mundo del arte moderno y dotarle de las herramientas necesarias para que extraiga sus propias conclusiones.

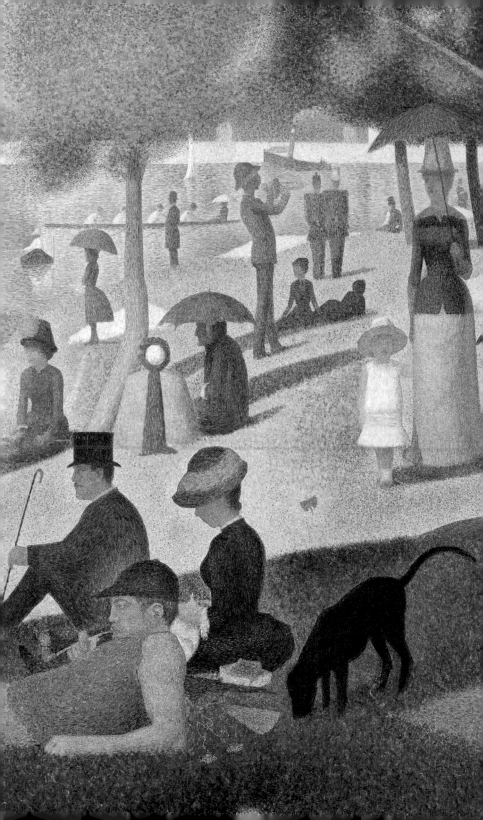

EL SURGIMIENTO DE LAS VANGUARDIAS
1860-1900

-

Estamos en el umbral de un arte completamente nuevo, un arte cuyas formas no significan o no representan nada, no recuerdan a nada, pero nos pueden estimular el alma.

-

August Endell

1898

IMPRESIONISMO
Década de 1860-h. 1900

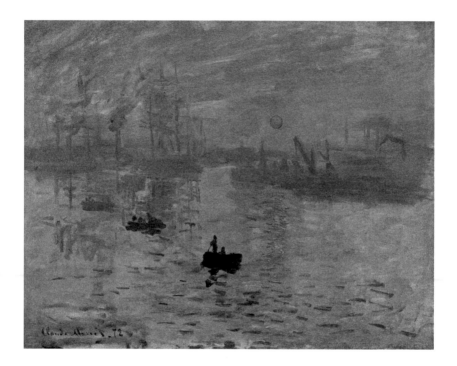

El impresionismo surgió en 1874 cuando un grupo de jóvenes artistas de París, frustrados por verse siempre excluidos de la exposición oficial del Salón de París, se unieron para celebrar una propia exposición. Claude Monet, Pierre-Auguste Renoir y Edgar Degas formaron parte del grupo de treinta pintores que participaron en el evento. El público recibió las obras de la exposición con una mezcla de curiosidad y confusión, mientras que la prensa popular se dedicó a burlarse de ellas. La pintura de Monet titulada *Impresión, sol naciente* (1872) fue objeto de burla por parte de un crítico y acabó por dar nombre al grupo de los impresionistas.

Fue un grupo de pintores conscientes de su modernidad y que se valieron de nuevas técnicas, teorías y prácticas y toda suerte de temas. El interés de estos artistas por captar la impresión visual de las escenas –es decir, pintar lo que se ve en lugar de lo que se sabe– fue tan revolucionario como su práctica de pintar al aire libre (en lugar de limitarse al estudio) para

observar el juego luces sobre los objetos y el efecto de estas en el color. Los impresionistas querían captar los momentos fugaces de la vida moderna, lo cual era toda una ruptura con relación a los temas y las prácticas aceptados. La sensación de abocetamiento y la aparente falta de elaboración de estas obras, muy cuestionadas por muchos de los primeros críticos en analizarlas, fueron justamente las cualidades que los críticos más proclives a este movimiento consideraron los puntos fuertes.

Para muchos, Monet es el impresionista por excelencia: las pinturas de la serie de tema ferroviario *La estación Saint-Lazare* (1877), en las que se combinan y contrastan la arquitectura moderna de la estación con la nueva y amorfa atmósfera modernista (del vapor), se han considerado las obras impresionistas más «típicas». El interés de Monet por la atmósfera se haría más prominente en otras series en las que retrató el mismo tema en distintos momentos del día o del año y con diferentes condiciones climáticas, como sucede en «Almiares» (1890-1892) y «Álamos» (1890-1892).

El principal aporte de Renoir al impresionismo fue la aplicación del tratamiento de la luz, el color y el movimiento a temáticas tales como el de la concurrida escena de *Baile en Le Moulin de la Galette* (1876). Movido por la idea de que la pintura debía ser «agradable, alegre y bonita», Renoir volvió una y otra vez a abordar escenas parisinas lúdicas, recreándose en delicadas y coloridas representaciones de la carne y de los materiales lujosos.

Degas empleó la práctica impresionista de valerse de la luz para transmitir sensación de volumen y movimiento en su obra. Al igual que sus colegas, Degas dibujaba delante de una escena pero prefería proseguir con las obras en el estudio. Dibujó cafeterías, teatros, circos, hipódromos y ballets en busca de temas. De entre todos los impresionistas, es en él

Claude Monet
Impresión, sol naciente, 1872
Óleo sobre lienzo,
49,5 x 65 cm
Musée Marmottan Monet,
París

Años después, Monet relató la historia del nombre de la pintura y todo el revuelo que sobrevino: «Querían saber qué título ponerle en el catálogo; [como] lo cierto es que no podía pasar por una vista de El Havre, les dije que pusieran "impresión". Alguien acuñó el término *impresionismo* de ahí y entonces fue cuando comenzó la diversión».

Auguste Renoir
Baile en Le Moulin de la Galette, 1876
Óleo sobre lienzo,
131 x 175 cm
Musée d'Orsay, París

A pesar de que Renoir pintó paisajes con Monet a finales de la década de 1860, su interés principal siempre fue la figura humana. Su representación deslumbrante de la atmósfera alegre del jardín de baile popular de Montmartre, convirtió esta pintura en una de las obras maestras del primer impresionismo.

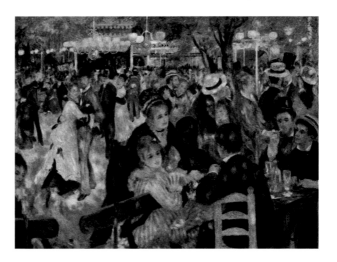

donde se hace más evidente el impacto de la fotografía debido a la sensación de captar un momento fugaz, la fragmentación de los cuerpos y el espacio y el encuadre de la imagen.

A finales de las décadas de 1880 y 1890, el impresionismo acabó siendo aceptado como estilo artístico válido y se extendió por Europa y Estados Unidos. La influencia del impresionismo y de los impresionistas es imponderable. El impresionismo representa el comienzo de la exploración de las propiedades expresivas del color, la luz, el trazo y la forma en el siglo XX. Acaso lo más relevante del impresionismo sea su concepción como comienzo de la pugna por liberar la pintura y la escultura de su función meramente descriptiva a fin de crear un idioma y un papel nuevos semejantes a los de otras formas artísticas, tales como la música y la poesía.

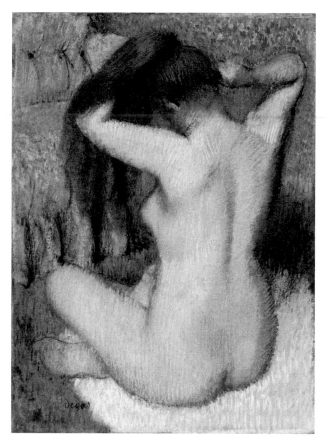

Edgar Degas
Mujer peinándose,
h. 1888-1890
Pastel, 61,3 x 46 cm
Metropolitan Museum
of Art, Nueva York

A finales de la década de 1880, Degas comenzó a usar pasteles y una «estética de voyerista» para retratar mujeres en posturas naturales e íntimas, algo sin precedentes en la historia del arte.

Mary Cassatt
Niña en sillón azul, 1878
Óleo sobre lienzo,
89,5 x 129,8 cm
National Gallery of Art,
Washington D. C.

La obra de Cassatt parece beber de varias fuentes –el amor por la línea presente en los grabados japoneses, los colores vivos de los impresionistas y las perspectivas sesgadas y los encuadres fotográficos de Degas– para crear un estilo único capaz de materializar unas visiones habitualmente tiernas e íntimas de la vida doméstica.

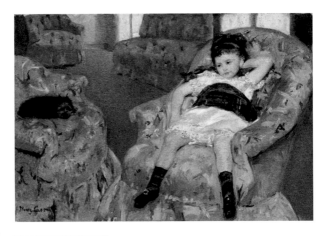

ARTISTAS DESTACADOS

Mary Cassatt (1845-1926), Estados Unidos

Edgar Degas (1834-1917), Francia

Claude Monet (1840-1926), Francia

Camille Pissarro (1830-1903), Francia

Pierre-Auguste Renoir (1841-1919), Francia

RASGOS PRINCIPALES

Sensación de abocetamiento y aparente falta de elaboración

Sensación de espontaneidad, juego de la luz y movimiento

Fragmentación de la forma mediante la luz y la sombra

Exploración de las formas de captar los efectos de la luz
 y del clima en la pintura

SOPORTE

Pintura

COLECCIONES PRINCIPALES

Chichu Art Museum, Naoshima, Kagawa, Japón

Courtauld Gallery, Londres, Reino Unido

Metropolitan Museum of Art, Nueva York, Estados Unidos

Musée Marmottan Monet, París, Francia

Musée d'Orsay, París, Francia

Musée de l'Orangerie, París, Francia

National Gallery, Londres, Reino Unido

National Gallery of Art, Washington D. C., Estados Unidos

Norton Simon Museum, Pasadena, Estados Unidos

Museo del Hermitage, San Petersburgo, Rusia

Museo Thyssen-Bornemisza, Madrid, España

ART NOUVEAU
h. 1885-1914

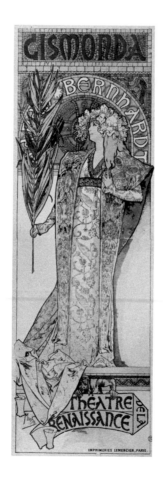

El *art nouveau* («arte nuevo» en francés) es un movimiento
internacional que recorrió Europa y Estados Unidos entre finales
de la década de 1880 y la Primera Guerra Mundial. Fue un intento
resuelto y logrado de crear un arte completamente moderno,
caracterizado por el énfasis en unas audaces y sencillas líneas.
El estilo tuvo dos vertientes: una floral, basada en líneas complejas,
asimétricas y sinuosas (Francia y Bélgica), y la que adoptó un enfoque
más geométrico (Escocia y Austria).

Alphonse Mucha
Cartel de *Gismonda*, 1894
Litografía en color,
216 x 74,2 cm
Colección privada

Uno de los artistas
gráficos más celebrados
del *art nouveau* fue
Alphonse Mucha, pintor
y diseñador de origen
checo y afincado en París.
Sus carteles de sensuales
mujeres en lujosos
ambientes florales, como
el de la admirada actriz
Sarah Bernhardt, fueron
muy apreciados entre el
público. La figura femenina
fue un motivo central para
muchos de los diseñadores
del *art nouveau*.

Pese a que el *art nouveau* fue un estilo explícitamente moderno, se inspiró en modelos del pasado, sobre todo en manifestaciones exóticas y pasadas por alto como es el caso de las artes y la decoración japonesas, la iluminación y la orfebrería celtas y sajonas y la arquitectura gótica. La ciencia ejerció una influencia del mismo orden. El impacto de los descubrimientos científicos, sobre todo los de Charles Darwin, hizo que el uso de las formas naturales dejara de tener tintes románticos y pasara a ser progresista. Aunque el *art nouveau* englobó todas las artes, sus manifestaciones más logradas se dieron en arquitectura, artes gráficas y artes aplicadas.

Hubo un tiempo en el que el *art nouveau* pareció ser imparable y se extendió por Rusia, al norte por Escandinavia y al sur por Italia. Al final, esta enorme popularidad fue la que provocó su propia caída. El mercado se saturó, los gustos cambiaron y la nueva era demandó un nuevo tipo de artes decorativas con las que expresar la modernidad: el *art déco*.

ARTISTAS Y DISEÑADORES DESTACADOS

Hector Guimard (1867-1942), Francia
Victor Horta (1861-1947), Bélgica
René Lalique (1860-1945), Francia
Charles Rennie Mackintosh (1868-1928), Reino Unido
Alphonse Mucha (1860-1939), Checoslovaquia
Louis Comfort Tiffany (1848-1933), Estados Unidos
Henry van de Velde (1863-1957), Bélgica

RASGOS PRINCIPALES

Sencillez lineal
Líneas y formas alargadas
Creencia en las propiedades expresivas de la forma, la línea
 y el color
Colores de marcados contrastes
Formas orgánicas abstractas y sensación rítmica de movimiento

SOPORTE

Todos

COLECCIONES PRINCIPALES

Hunterian Art Gallery, Glasgow, Escocia, Reino Unido
Mucha Museum, Praga, República Checa
Musée des Arts Décoratifs, París, Francia
Musée de l'École de Nancy, Nancy, Francia
Victoria & dAlbert Museum, Londres, Reino Unido
Virginia Museum of Fine Arts, Richmond, Estados Unidos

SIMBOLISMO
1886-h. 1910

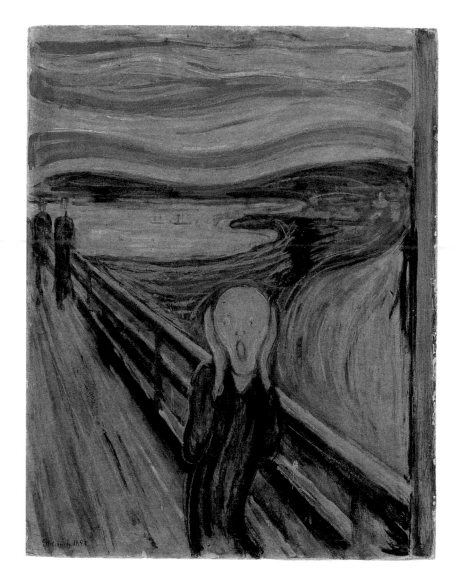

Los simbolistas fueron los primeros artistas en declarar que el mundo interno de los estados de ánimo y las emociones, y no el mundo de las apariencias exteriores, es el auténtico tema del arte. Así, para evocar dichos estados y emociones, se valieron de símbolos privados. Para llegar a lo irracional, se podía –y se solía– hacer uso de los narcóticos, el sueño, la hipnosis, el psicoanálisis, el espiritismo y el ocultismo. Aunque la obra de los simbolistas es muy diversa, tienen temas comunes, tales como los sueños y las visiones, las experiencias místicas, lo oculto, lo erótico y lo perverso, y siempre buscan crear un impacto psicológico.

El movimiento simbolista se originó en Francia en 1886, pero no tardó en adquirir un estatus internacional. El artista francés Odilon Redon, el pintor de «sueños», fue uno de los exponentes más característicos gracias a su transformación de los «tormentos de la imaginación» en arte. Su obra parece manar directamente del subconsciente. El belga James Ensor fue otro celebrado simbolista. La combinación de sus característicos motivos de máscaras de carnaval, figuras monstruosas y esqueletos con unas pinceladas violentas y un humor grotesco da lugar a imágenes que representan el lado tenebroso de la vida. Otro de los pintores extranjeros que acogieron los simbolistas franceses fue el noruego Edvard Munch. Su obra más célebre, *El grito* (1893), es una expresión visual explícita del estado psicológico de la desesperación y el horror, tanto interior como exterior.

Edvard Munch
El grito, 1893
Temple y crayón conté
sobre cartón, 91 x 73,5 cm
Nasjonalmuseet for kunst,
arkitektur og design,
Oslo

Cuando esta pintura se reprodujo en la revista parisina *La Revue Blanche* en 1895, Munch incluyó el siguiente texto: «Me detuve, exhausto, y me apoyé en la valla: la sangre y las lenguas de fuego cubrían el fiordo negro azulado, y la ciudad; mis amigos siguieron caminando y yo me quedé allí, temblando de ansiedad, y sentí un grito infinito que atravesaba la naruraleza».

ARTISTAS DESTACADOS

James Ensor (1860-1949), Bélgica
James Abbott McNeill Whistler (1834-1903), Estados Unidos
Gustave Moreau (1826-1898), Francia
Edvard Munch (1863-1944), Noruega
Odilon Redon (1840-1916), Francia

RASGOS PRINCIPALES

Arte romántico, onírico y ornamental
Retratos femeninos virginales-angelicales o sexuales-amenazantes
Motivos relacionados con la muerte, la enfermedad y el pecado

SOPORTES

Pintura y artes gráficas

COLECCIONES PRINCIPALES

Ensorhuis, Ostende, Bélgica
Munchmuseet, Oslo, Noruega
Musée National Gustave Moreau, París, Francia
Museo Thyssen-Bornemisza, Madrid, España

NEOIMPRESIONISMO
1886-h. 1900

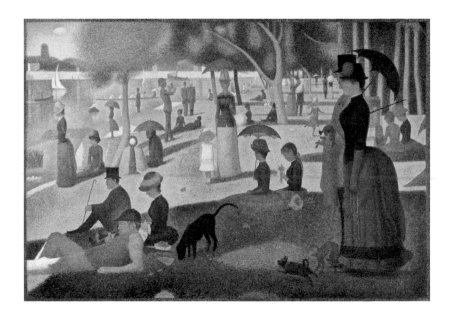

A comienzos de la década de 1880, hubo muchos impresionistas para los que este estilo había ido demasiado lejos en la desmaterialización de los objetos. Esta sensación fue compartida por varios jóvenes artistas, entre ellos Georges Seurat y Paul Signac. El estilo que practicaron, y con el que querían conservar la luminosidad del impresionismo a la vez que solidificaban el objeto, dio en llamarse «neoimpresionismo».

Fascinados por las teorías cromáticas científicas y la óptica, Signac y Seurat trabajaron juntos para desarrollar la técnica llamada «divisionismo» o «puntillismo». Partiendo de la premisa de que el color se mezcla en los ojos y no en la paleta, perfeccionaron un método para la aplicación de puntos de color puro sobre el lienzo de forma que estos se mezclaran al contemplarlos a una distancia adecuada. La técnica divisionista da lugar a unos efectos ópticos extraordinarios. Dado que los ojos se mueven sin cesar, los puntos nunca se mezclan por completo, sino que producen un efecto brumoso y nebuloso como el que se experimenta ante una luz solar brillante. Como consecuencia, la imagen parece flotar en el tiempo y el espacio. Esta ilusión suele verse realzada gracias a otra de las innovaciones de Seurat: un borde puntillista ejecutado sobre el propio lienzo, a veces extendido para que incluya el marco de la pintura. Seurat y Signac, los primeros de una nueva estirpe de artistas-científicos, forman parte de una genealogía de futuros movimientos artísticos, tales como el arte cinético y el óptico.

Georges Seurat
Tarde de domingo en la isla de La Grande Jatte-1884,
1884-1886
Óleo sobre lienzo,
207,5 x 308 cm
Art Institute of Chicago, Chicago

El enorme e influyente lienzo de Seurat es una combinación de temas habituales del impresionismo −el paisaje y el ocio de los parisinos de la época−, aunque no se trata tanto de capturar un momento fugaz al estilo impresionista sino de la sensación de eternidad.

ARTISTAS DESTACADOS

Camille Pissarro (1830-1903), Francia
Lucien Pissarro (1863-1944), Francia
Georges-Pierre Seurat (1859-1891), Francia
Paul Signac (1863-1935), Francia

RASGOS PRINCIPALES

Meticulosa organización
Composición global
Interés por la teoría cromática y la óptica
Uso de pequeños puntos o pinceladas breves de pigmento puro

SOPORTE

Pintura

COLECCIONES PRINCIPALES

Art Institute of Chicago, Chicago, Estados Unidos
Cleveland Museum of Art, Cleveland, Estados Unidos
Musée de Petit Palais, Ginebra, Suiza
National Gallery, Londres, Reino Unido

SINTETISMO

h. 1888 - h. 1900

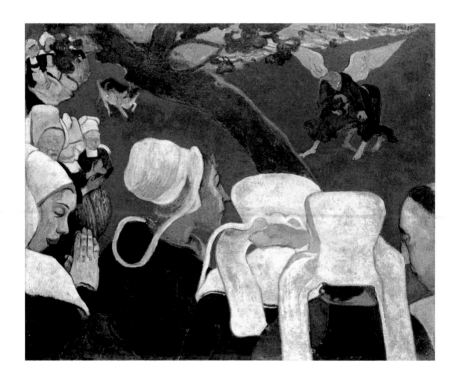

Paul Gauguin
La visión tras el sermón
(Jacob luchando
con un ángel), 1888
Óleo sobre lienzo,
72 x 91 cm
Scottish National Gallery,
Edimburgo

Gauguin aseveró que el color y la línea pueden resultar elementos expresivos por sí mismos y que, por ello, pueden usarse para transmitir ideas tangibles y no solo objetos del mundo natural. En este caso, el mundo interior de la visión y el mundo exterior de las campesinas bretonas están separados por la rama de un árbol, a la vez que se ven unidos firme y misteriosamente por el rojo del suelo.

Paul Gauguin, Émile Schuffenecker, Émile Bernard y su círculo francés acuñaron el término «sintetismo» (procedente de *synthétiser*: «sintetizar») para describir su obra a finales de la década de 1880 y comienzos de la de 1890. En sus imágenes se sintetizaron varios elementos: la aparición de la naturaleza, el «ensueño» del artista ante ella y las cualidades formales de la forma y del color. El resultado fue un estilo radical y expresivo con una exageración deliberada de formas y colores.

En su afán por pintar menos lo que ve el ojo y más lo que siente el artista, Gauguin, líder del grupo, creó un arte en el que el color y la línea dan lugar a intensos, emotivos y expresivos efectos. La principal obra de su primera época, *La visión tras el sermón (Jacob luchando con un ángel)* (1888), puede interpretarse como un manifiesto visual de sus revolucionarias ideas. La imagen de la visión de las campesinas bretonas, con el uso de colores arbitrarios y sinuosos trazos, supone una ruptura completa con el naturalismo óptico del impresionismo. Al rechazar la fidelidad del artista al mundo representado, Gauguin ayudó a allanar el camino al abandono definitivo de lo figurativo.

ARTISTAS DESTACADOS

Émile Bernard (1868-1941), Francia
Paul Gauguin (1848-1903), Francia
Émile Schuffenecker (1851-1934), Francia

RASGOS PRINCIPALES

Simplificación de formas
Colores y trazos marcados
Exageración de colores y figuras
Bidimensionalidad

SOPORTE

Pintura

COLECCIONES PRINCIPALES

Art Institute of Chicago, Chicago, Estados Unidos
Metropolitan Museum of Art, Nueva York, Estados Unidos
Museo del Hermitage, San Petersburgo, Rusia
Museo Pushkin de Bellas Artes, Moscú, Rusia
Museum of Fine Arts, Boston, Estados Unidos
Scottish National Gallery, Edimburgo, Reino Unido
Tate, Londres, Reino Unido

POSTIMPRESIONISMO
h. 1895-1910

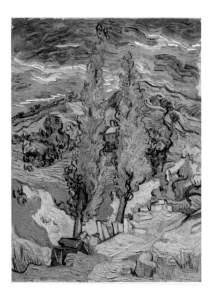

«Postimpresionismo» es un término acuñado por el crítico británico Roger Fry para englobar el arte que, según él, partía del impresionismo o reaccionaba contra él. Lo cierto es que es un concepto que engloba a artistas que no podrían clasificarse fácilmente de otro modo, tales como Paul Cézanne, Vincent van Gogh y Henri de Toulouse-Lautrec.

Cézanne no se interesó en las cualidades efímeras de la luz y el momento fugaz, sino en la estructura de la naturaleza. Pintaba varios puntos de vista de forma simultánea y empleaba pequeñas pinceladas y figuras geométricas para analizar y construir la naturaleza en el mundo paralelo del arte. Van Gogh, por su parte, también estudió la naturaleza con intensidad. Su estilo de madurez se caracteriza por el aprovechamiento simbólico y expresivo de los colores vibrantes. Toulouse-Lautrec es conocido por sus pinturas y grabados de la vida nocturna parisina, representada con un característico estilo de trazos curvilíneos y colores y siluetas intensos.

Los artistas postimpresionistas practicaron una amplia gama de estilos y tuvieron distintas concepciones acerca del arte. Sin embargo, todos participaron en una búsqueda revolucionaria de un arte que se apartase del realismo descriptivo y se dedicase a las ideas y las emociones.

Vincent van Gogh
Dos álamos en una carretera a través de las colinas, 1889
Óleo sobre lienzo, 61,6 x 45,7 cm
Cleveland Museum of Art, Cleveland

En 1889, tras una disputa con Paul Gauguin, Van Gogh, desesperado, se cercenó la oreja izquierda. En mayo de aquel mismo año ingresó en el hospital psiquiátrico de Saint-Rémy. Durante su estancia, se dedicó a pintar paisajes otoñales. La autoexpresividad de sus obras de madurez da constancia de la vida y las emociones del pintor: son casi autorretratos.

Paul Cézanne
La montaña Sainte-Victorie,
1902-1904
Óleo sobre lienzo,
73 x 92 cm
Philadelphia Museum
of Art, Filadelfia

**Después de 1877, Cézanne
casi no salió ya de la
Provenza, donde prefirió
trabajar aislado y desarrollar
meticulosamente un arte
en el que se combinan
la estructura clásica
y el naturalismo
contemporáneo, un arte
que, según él mismo, había
de agradar tanto a la mente
como a la vista.**

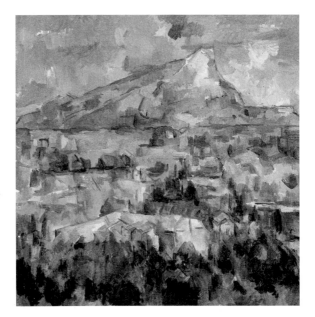

ARTISTAS DESTACADOS
Paul Cézanne (1839-1906), Francia
Maurice Prendergast (1859-1924), Estados Unidos
Henri Rousseau (1844-1910), Francia
Henri de Toulouse-Lautrec (1864-1901), Francia
Vincent van Gogh (1853-1890), Países Bajos

RASGOS PRINCIPALES
Uso expresivo del color, la línea y la forma
Empleo de varias perspectivas

SOPORTES
Pintura y artes gráficas

COLECCIONES PRINCIPALES
Cleveland Museum of Art, Cleveland, Estados Unidos
Courtauld Gallery, Londres, Reino Unido
Kröller-Müller Museum, Otterlo, Países Bajos
Musée d'Orsay, París, Francia
Musée Toulouse-Lautrec, Albi, Francia
Museo del Hermitage, San Petersburgo, Rusia
Museo Thyssen-Bornemisza, Madrid, España
Museum of Modern Art, Nueva York, Estados Unidos
National Gallery of Art, Washington D. C., Estados Unidos
Philadelphia Museum of Art, Filadelfia, Estados Unidos
Van Gogh Museum, Ámsterdam, Países Bajos

SECESIÓN DE VIENA
1897-1938, 1945-actualidad

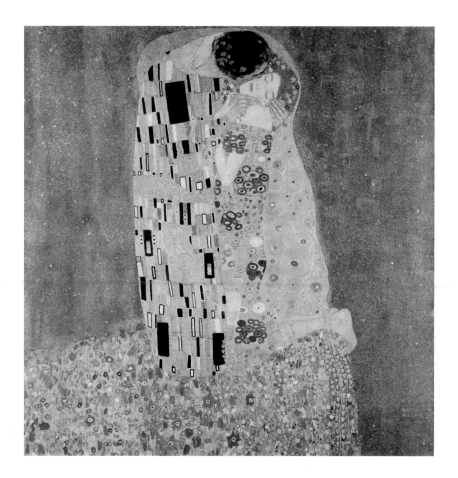

La secesión, o separación, de los artistas jóvenes con relación a las academias oficiales fue característico en el arte durante la década de 1890, en especial en los países germanófonos. La Secesión de Viena, conformada en 1897, fue la más célebre de estas. Sus miembros rechazaron los estilos anticuados de las conservadoras academias, promovieron un arte concebido como exaltación de la modernidad e impulsaron una definición más amplia del arte en la que tuvieran cabida las artes aplicadas.

Al principio, los secesionistas formaban parte del *art nouveau*; de hecho, la vertiente austríaca de este dio en llamarse *Sezessionsstil*. A partir de 1900, las artes aplicadas británicas, y en particular la obra del escocés Charles Rennie Mackintosh, pasaron a ser la principal influencia del *Sezessionsstil*. Los austríacos se decantaron por los diseños rectilíneos y los colores apagados del estilo británico en detrimento del estilo más rococó del *art nouveau* continental.

En 1905 se produjo una escisión dentro de la propia Secesión vienesa. Los naturalistas del grupo querían centrarse en las bellas artes, mientras que los miembros más radicales, entre ellos, Gustav Klimt, deseaban fomentar las artes aplicadas, por lo que abandonaron el grupo y formaron otro, el Klimtgruppe. La pintura más conocida de Klimt, *El beso*, es una obra sensual y opulenta en la que figura una pareja abrazada y cubierta por completo por un dorado y brillante diseño abstracto. La Secesión de Viena en sí prosiguió como grupo hasta 1938, cuando la creciente presión de los nazis forzó su disolución. El grupo se volvió a constituir tras la Segunda Guerra Mundial y ha seguido celebrando exposiciones.

Gustav Klimt
El beso, 1907-1908
Óleo y pan de plata y oso
sobre lienzo, 180 x 180 cm
Österreichische Galerie
Belvedere, Viena

**Klimt fue el cofundador
y el primer presidente
de la Secesión de Viena.
Su estilo característico
combina una
representación naturalista
de la piel humana
con ornamentaciones
y estampados exquisitos.
Esta celebración del
amor romántico es una
de las obras de Klimt
más conocidas.**

ARTISTAS Y ARQUITECTOS DESTACADOS
Josef Hoffmann (1870-1956), Austria
Gustav Klimt (1862-1918), Austria
Koloman Moser (1868-1918), Austria
Joseph Maria Olbrich (1867-1908), Austria

RASGOS PRINCIPALES
Enfoque funcionalista y composiciones geométricas
Bidimensionalidad
Estilo ornamental

SOPORTES
Arquitectura, artes aplicadas y bellas artes

COLECCIONES PRINCIPALES
Leopold Museum, Viena, Austria
MAK: Österreichisches Museum für angewandte Kunst/
 Gegenwartskunst, Viena, Austria
Neue Galerie New York, Nueva York, Estados Unidos
Österreichische Galerie Belvedere, Viena, Austria
Vereinigung bildener Künstlerlnnen, Winner Secession,
 Viena, Austria

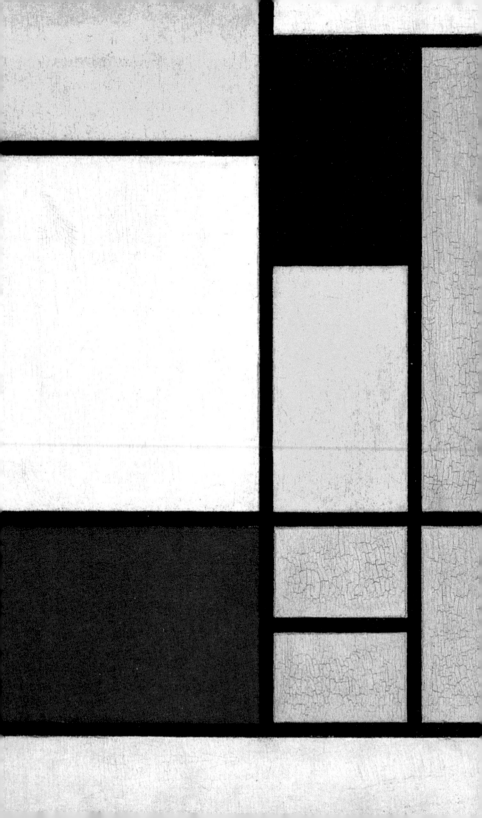

MODERNISMOS PARA UN MUNDO MODERNO
1900-1918

-

Pese a que todos los artistas tienen la impronta de su época, los grandes creadores son aquellos en los que esta huella es más profunda.

-

Henri Matisse

1908

ESCUELA ASHCAN
h. 1900-h. 1915

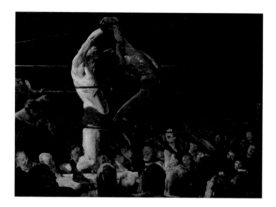

George Bellows
*Ambos miembros
de este club*, 1909,
Óleo sobre lienzo,
115 x 160,5 cm
National Gallery of Art,
Washington D. C.

**Esta pintura de Bellows,
en la que se representa
un combate ilegal de boxeo,
se considera una de las
cumbres del realismo
del siglo xx.**

El término *Ashcan School* («escuela del basurero») se aplicó
(al principio de forma despectiva) a un grupo de pintores realistas
estadounidenses de comienzos del siglo xx cuyos temas predilectos
eran los aspectos más crudos y sórdidos de la vida urbana. El líder
del grupo fue el enormemente carismático e influyente Robert Henri,
el cual se consagró a promover un arte de índole social. Los primeros
adeptos a la estética de Henri fueron ilustradores de la prensa de Filadelfia:
William Glackens, George Luks, Everett Shinn y John Sloan. Las habilidades
necesarias para los reportajes pictóricos –la habilidad para captar el momento
fugaz, la atención a los detalles y el gran interés por los temas cotidianos–
se convirtieron en los rasgos distintivos de sus pinturas. En 1902, Henri
logró ampliar el campo de difusión de sus ideas cuando se marchó a vivir
a Nueva York, donde inauguró una escuela de arte. He aquí lo que dijo
Sloan sobre su pedagogía: «Sus enseñanzas suponían un ataque frontal
a la estética victoriana de la década de 1890, que ponía "el arte por el arte"
en un pedestal [...]. Henri nos ganó con su intenso amor por la vida».
 Las principales innovaciones de Henri y la escuela Ashcan no fueron
estilísticas ni técnicas, sino temáticas y actitudinales. A estos artistas se les
debe que el arte volviera a estar en contacto con la vida y fijara la mirada en la
pobreza urbana, la cual no había tenido presencia o se había idealizado por
la pintura académica. La obra de estos artistas caló hondo en las «personas
corrientes» y le insufló nueva vida a la tradición de la protesta artística.

ARTISTAS DESTACADOS

George Bellows (1882-1925), Estados Unidos
William Glackens (1870-1938), Estados Unidos
Robert Henri (1865-1929), Estados Unidos
George Luks (1866-1933), Estados Unidos
Everett Shinn (1876-1953), Estados Unidos
John Sloan (1871-1951), Estados Unidos

RASGOS PRINCIPALES

Temática sórdida (prostitutas, golfos, luchadores y boxeadores)
Paletas oscuras
Realismo y crítica social

SOPORTES

Pintura y grabado

COLECCIONES PRINCIPALES

Butler Institute of American Art, Youngstown, Estados Unidos
Cleveland Museum of Art, Cleveland, Estados Unidos
Museum of Fine Arts, Boston, Estados Unidos
Museum of Modern Art, Nueva York, Estados Unidos
National Gallery of Art, Washington D. C., Estados Unidos
Smithsonian American Art Museum, Washington D. C.,
 Estados Unidos
Springfield Museum of Art, Springfield, Estados Unidos
Whitney Museum of American Art, Nueva York, Estados Unidos

George Luks
Los luchadores, 1905
Óleo sobre lienzo,
122,8 x 168,6 cm
Museum of Fine Arts,
Boston

George Luks fue célebre
por sus exageraciones
y comentarios. «¡Coraje,
coraje! ¡Vida, vida! ¡Esa
es mi técnica!» y «Podría
pintar con un cordón
de zapato mojado en brea
y manteca de cerdo» son
algunas de sus frases más
sonadas. Su combinación
de retrato realista
y crítica social escandalizó
a muchos críticos.

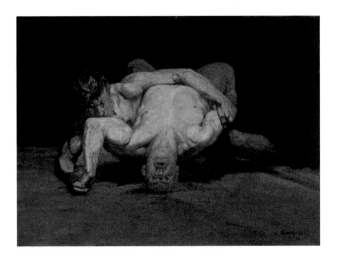

FAUVISMO
h. 1904-1908

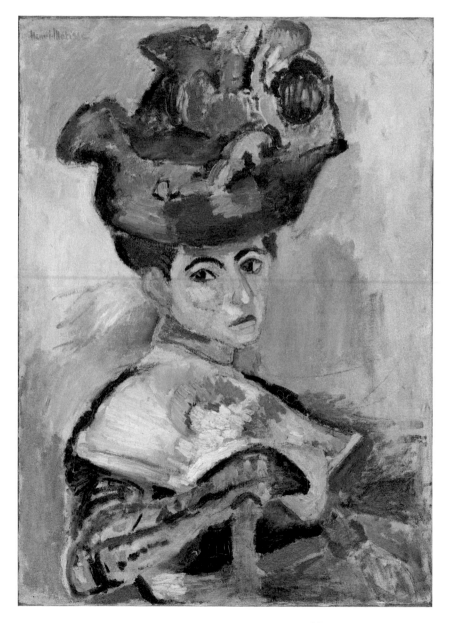

Henri Matisse
Mujer con sombrero, 1905
Óleo sobre lienzo,
80,7 x 59,7 cm
San Francisco Museum of
Modern Art, San Francisco

**Gran parte del impacto
de esta pintura de Matisse
reside en que se trata
de un retrato, con un
personaje reconocible,
que llama la atención
sobre la distorsión a la que
se le somete en la obra.**

En 1905, un grupo de artistas, entre ellos Henri Matisse, André Derain y Maurice de Vlaminck, expuso en París unas pinturas tan impactantes –de colores muy fuertes y atrevidos aplicados de un modo espontáneo y crudo– que un crítico los tildó al instante de *les fauves* («bestias salvajes» en francés). El retrato que hizo Matisse de su esposa, *Mujer con sombrero*, fue una de las principales obras de dicha exposición. Sus vibrantes y antinaturales colores y el aspecto frenético de las pinceladas provocaron todo un escándalo. Pese a la incomprensión de público y crítica, los marchantes y coleccionistas reaccionaron de forma favorable, y la obra de los fauvistas no tardó en convertirse en la más codiciada del mercado.

En 1906, se consideraba que los fauvistas eran los pintores más avanzados de París. Los intensos colores de su deslumbrante gama de paisajes, retratos y reinterpretaciones de temas tradicionales cautivó la imaginación de los entusiasmados coleccionistas de Francia y otros países. El período de protagonismo de los fauvistas en París fue monumental pero breve, ya que los distintos artistas siguieron sus propios caminos y, además, el mundo del arte acabó por fijarse en el cubismo. El fauvismo no fue un movimiento congruente, sino una fase de vigorizadora liberación que permitió que los artistas persiguieran sus propias ideas sobre el arte. Matisse, «rey del fauvismo», se convirtió en uno de los artistas más admirados e influyentes del siglo XX.

ARTISTAS DESTACADOS

André Derain (1880-1954), Francia
Henri Matisse (1869-1954), Francia
Maurice de Vlaminck (1876-1958), Francia

RASGOS PRINCIPALES

Paleta brillante y pinceladas toscas
Empleo subjetivo del color
Uso del color para expresar alegría
Superficies ornamentales

SOPORTE

Pintura

COLECCIONES PRINCIPALES

Centre Georges Pompidou, París, Francia
Museo del Hermitage, San Petersburgo, Rusia
Museum of Modern Art, Nueva York, Estados Unidos
San Francisco Museum of Modern Art, San Francisco, Estados Unidos
Tate, Londres, Reino Unido

EXPRESIONISMO
h. 1905-1920

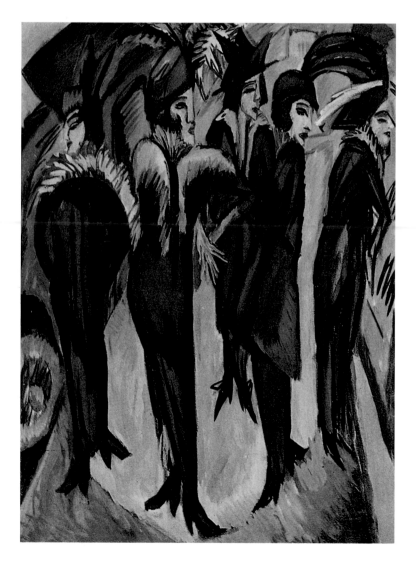

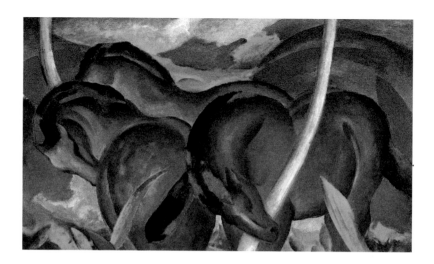

Superior: Franz Marc
Grandes caballos azules, 1911
Óleo sobre lienzo,
105,5 x 181 cm
Walker Art Center,
Minneapolis

Marc, que comenzó como estudiante de teología, hizo de la pintura una actividad espiritual. Obsesionado por los animales, en ellos vio la pureza y la comunión con la naturaleza que el ser humano había perdido.

Izquierda:
Ernst Ludwig Kirchner
Cinco mujeres en la calle,
1913
Óleo sobre lienzo,
120 x 90 cm
Museum Ludwig, Colonia

Las mujeres de esta pintura están representadas como criaturas amenazantes, como buitres que se fueran a lanzar sobre su presa.

El término «expresionismo» se emplea para referirnos al arte –sea pintura, escultura, literatura, teatro, música, danza o arquitectura– en el que se enfatizan los sentimientos subjetivos sobre las observaciones objetivas. En lo que se refiere a la historia del arte, el término fue de uso común a comienzos del siglo XX para hacer referencia a las tendencias enfrentadas al impresionismo en las artes visuales que se estaban desarrollando en distintos países en torno a 1905. Estas nuevas formas artísticas, en las que se empleaban el color y la línea simbólica y emocionalmente, eran en cierto sentido el reverso de dicho impresionismo: el artista, en lugar de registrar una impresión del mundo que le rodeaba, imprimía su propio temperamento en su visión del mundo. Esta concepción del arte fue tan revolucionaria que «expresionismo» se convirtió en sinónimo del arte moderno en general. En un sentido más específico, «expresionismo» hace referencia a un tipo específico del arte alemán producido en torno a 1909-1923. Hubo dos grupos concretos, Die Brücke (el puente) y Der Blaue Reiter (el jinete azul), que fueron las principales fuerzas del expresionismo alemán.

Los artistas de Die Brücke (Erich Heckel, Ernst Ludwig Kirchner, Fritz Bleyl y Karl Schmidt-Rottluff) eran jóvenes idealistas movidos por la idea de que la pintura podía usarse para mejorar el mundo para todos. Valiéndose de dibujos simplificados, formas exageradas y colores intensos y contrastantes, presentaron una intensa, y a menudo horrenda, visión del mundo contemporáneo. Emil Nolde se unió al grupo durante un breve período y firmó obras en las que figura otro de los temas clave del expresionismo: el misticismo. En las pinturas de Nolde se combinan sencillos ritmos dinámicos y dramáticos colores para lograr unos efectos deslumbrantes; además, sus obras gráficas, en las que aprovecha el contraste del negro y el blanco, son de una intensidad y una originalidad especiales.

Der Blaue Reiter fue una asociación más amplia y menos cerrada que Die Brücke. Formaron parte, entre otros, el ruso Wassily Kandinsky, los alemanes Gabriele Münter, Franz Marc, August Macke y y el suizo Paul Klee. Los unió una inquebrantable y apasionada creencia en la libertad creativa sin trabas para expresar su visión personal de la forma que creyeran conveniente. En términos generales, su obra es más lírica, espiritual y alegre que la de los artistas de Die Brücke.

Oskar Kokoschka y Egon Schiele son los expresionistas austríacos más conocidos. Los retratos, las escenas alegóricas y los paisajes de Kokoschka son siempre turbulentamente emocionales, mientras que Schiele se valió de unos trazos agresivos y nerviosos para crear figuras demacradas, perversas y angustiadas. Otro importante expresionista no alemán fue el francés Georges Rouault. En sus primeras obras creó intensas y compasivas imágenes de los «desposeídos de la tierra», mientras que en sus obras posteriores se combinaron la indignación moral y la tristeza con la esperanza de redención.

El expresionismo no se dio únicamente en pintura. Hubo escultores alemanes que realizaron figuras y retratos en los que se combinaron la intensidad psicológica con la alienación y el sufrimiento del ser humano; por su lado, los arquitectos expresionistas de Alemania y los Países Bajos adoptaron actitudes y formas políticas, utópicas y experimentales.

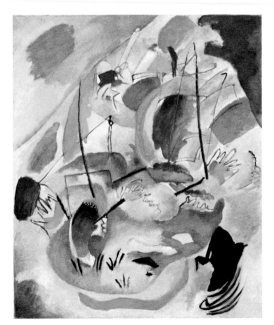

Wassily Kandinsky
Improvisación 31 (Batalla naval), 1913
Óleo sobre lienzo,
140,7 x 119,7 cm
National Gallery of Art,
Washington D. C.

Kandinsky quiso sintetizar lo intelectual y lo emocional y buscó una pintura que tuviera la inmediatez expresiva de la música. Aunque se interesó por el color y la forma, las pinturas que ejecutó entre 1912 y 1914 no son completamente abstractas, ya que cuentan con figuras reconocibles que llaman la atención del espectador.

Egon Schiele
*Muchacha desnuda
agachada,* 1914
Tiza negra y *gouache* sobre
papel, 31,5 x 48,2 cm
Leopold Museum, Viena

**Esta obra de Schiele
expresa poderosamente la
desesperación, la pasión,
la soledad y el erotismo.
Regodeándose en el
papel de artista torturado,
le escribió a su madre lo
siguiente en 1913: «Seré
el fruto que dejará a su paso
una vitalidad eterna aun
cuando se haya podrido.
Así, cuán grande no será
su gozo por haberme dado
a luz».**

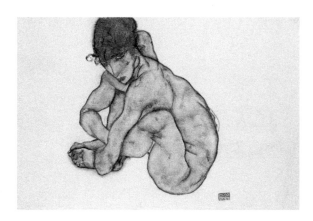

ARTISTAS DESTACADOS

Erich Heckel (1883-1970), Alemania

Wassily Kandinsky (1866-1944), Rusia

Ernst Ludwig Kirchner (1880-1938), Alemania

Paul Klee (1879-1940), Suiza

Oskar Kokoschka (1886-1980), Austria

August Macke (1887-1914), Alemania

Franz Marc (1880-1916), Alemania

Gabriele Münter (1877-1962), Alemania

Emil Nolde (1867-1956), Alemania

Georges Rouault (1871-1958), Francia

Egon Schiele (1890-1918), Austria

RASGOS PRINCIPALES

Colores simbólicos y expresividad de trazos y formas

Imaginario exagerado

Exaltación de la imaginación del artista

Liberación del arte de su función descriptiva

Visión emocional a veces mística o espiritual

Actitud política, utópica y experimental

SOPORTES

Todos

COLECCIONES PRINCIPALES

Albertina, Viena, Austria

Brücke-Museum, Berlín, Alemania

Kunstmuseum, Basilea, Suiza

Leopold Museum, Viena, Austria

Neue Galerie New York, Nueva York, Estados Unidos

Nolde Foundation, Seebüll, Alemania

Stedelijk Museum, Ámsterdam, Países Bajos

CUBISMO
h. 1908-1914

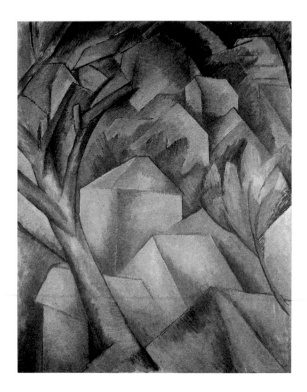

El cubismo fue desarrollado por Pablo Picasso y Georges Braque tras el encuentro de ambos en París en 1907. Ambos pintores trabajaron estrechamente para dar lugar a este nuevo y revolucionario estilo, del cual un crítico dijo que lo reducía «todo, paisajes, figuras y casas, a figuras geométricas, a cubos». Así, el término «cubismo» no tardó en ser el nombre oficial y duradero del movimiento.

Para ambos pintores el cubismo era un tipo de realismo, uno que transmitía lo «real» de una forma más convincente que los distintos tipos de representación que habían dominado en Occidente desde el Renacimiento. Rechazaron la perspectiva de punto único y abandonaron las cualidades decorativas de vanguardias anteriores tales como el impresionismo y el fauvismo. En su lugar, se fijaron en dos fuentes alternativas: las últimas pinturas de Paul Cézanne (por la estructura) y la escultura africana (por su geometría abstracta y sus cualidades simbólicas).

Georges Braque
Casas en L'Estaque, 1908
Óleo sobre lienzo,
73 x 60 cm
Kunstmuseum, Berna

Este ejemplo del cubismo analítico de Braque presenta colores apagados, figuras fragmentadas y multiplicidad de puntos de vista.

Pablo Picasso
Naturaleza muerta con silla de rejilla, 1912
Óleo y hule con engrudo sobre lienzo, ovalado y rodeado con cuerda,
29 x 37 cm
Musée Picasso, París

En este *collage* se juega con la idea de lo real y de lo ilusorio. Aquí, el «objeto real» pegado al lienzo resulta ser también una ilusión, no el entramado real de una silla, sino un trozo de hule impreso a máquina con un diseño semejante al de las cañas. Las letras JOU hacen referencia a *journal* («periódico» en francés), que, a su vez, aluden al periódico que uno podría encontrarse en la mesa de una cafetería. Todo el conjunto está rodeado de cuerda que enmarca la naturaleza muerta como obra de arte que es y llama la atención sobre la existencia de la pintura como objeto.

Para Picasso, el desafío del cubismo era la representación de las tres dimensiones en la bidimensionalidad del lienzo. En el caso de Braque, se trataba de explorar formas de describir el volumen y la masa en el espacio.

La primera fase del cubismo, llamada «cubismo analítico», se prolongó hasta 1911. En ella, los artistas emplearon colores suaves y temáticas neutras, las cuales redujeron y fragmentaron hasta lograr composiciones casi abstractas de planos entrecruzados. Los objetos, más que descritos, están sugeridos; así, el espectador debe reconstruirlos tanto con la mente como con la vista. Con todo, la abstracción no era una meta, sino un medio con el que lograr un fin. Tal y como dijo Braque, la fragmentación era «una técnica con la que acercarse más al objeto».

Durante la fase siguiente (1912-1914), llamada «cubismo sintético», Braque y Picasso invirtieron el proceso de trabajo: en lugar de reducir los objetos y el espacio hacia la abstracción, elaboraron imágenes a partir de abstracciones fragmentadas. El joven Juan Gris, que se unió a los más veteranos en esta fase, dijo lo siguiente al respecto: «[...] de un cilindro hago una botella». En 1912 se produjeron dos importantes innovaciones, ambas consideradas de suma importancia para el arte moderno. Picasso creó el primer *collage* cubista, *Naturaleza muerta con silla de rejilla*, y los tres artistas elaboraron *papiers collés* (composiciones realizadas con recortes de papeles encolados). Estas obras por lo general incluyen sujetos más reconocibles, ricos colores, fragmentos encontrados del «mundo real» (*ready-mades*) y textos.

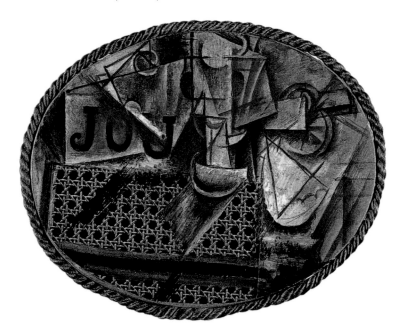

En 1912, el cubismo ya era un movimiento de alcance global y sus revolucionarios métodos no tardaron en servir como catalizadores para otros estilos y movimientos, entre ellos, el expresionismo, el futurismo, el constructivismo, el dadaísmo, el surrealismo y el precisionismo. Aunque Picasso, Braque y Gris no se inclinaron por la abstracción, sí que hubo artistas que lo hicieron, tales como los orfistas, los sincromistas, los rayonistas y los vorticistas. Las ideas cubistas también fueron absorbidas y adaptadas entre aquellos dedicados a otras disciplinas, tales como la escultura, la arquitectura y las artes aplicadas. La escultura cubista surgió del *collage* y del *papier collé* y dio lugar a los *assemblages* («ensamblajes»), que dotaron al *collage* de tridimensionalidad. Las nuevas técnicas liberaron a los escultores, ya que les permitieron emplear temas nuevos (no humanos) y concebir las esculturas como construcciones y no como meros objetos moldeados o cincelados.

Juan Gris
Periódico y frutero, 1916
Óleo sobre lienzo,
93,5 x 61 cm
Yale Universty Art Gallery,
New Haven

Gris fue el más puro exponente del cubismo sintético. En sus naturalezas muertas se examinan los objetos desde todos los ángulos y se exponen los planos horizontales y los verticales de forma sistemática.

ARTISTAS DESTACADOS

Georges Braque (1882-1963), Francia
Marcel Duchamp (1887-1968), Francia
Juan Gris (1887-1927), España
Fernand Léger (1881-1955), Francia
Pablo Picasso (1881-1973), España

PRINCIPALES RASGOS

Uso de varios puntos de vista y espacios cambiantes
Entrecruzamiento de planos y líneas
Formas fragmentadas en elementos geométricos, o «cubos»
Uso de fragmentos para crear objetos
Empleo de *collages* con elementos reales

SOPORTES

Pintura, escultura, arquitectura y artes aplicadas

COLECCIONES PRINCIPALES

Dům U Černé Matky Boží - Český kubismus, Praga, República Checa
Kunstmuseum, Berna, Suiza
Musée Picasso, París, Francia
Museo Thyssen-Bornemisza, Madrid, España
Museum of Modern Art, Nueva York, Estados Unidos
National Gallery of Art, Washington D. C., Estados Unidos
Neue Nationalgalerie, Berlín, Alemania
Solomon R. Guggenheim Museum, Nueva York, Estados Unidos
Tate Modern, Londres, Reino Unido
Yale Universty Art Gallery, New Haven, Estados Unidos

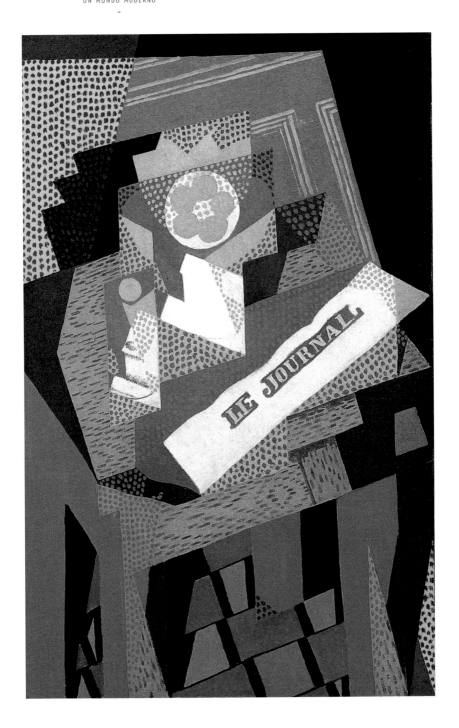

FUTURISMO
1909-h. 1930

El mundo tuvo conocimiento del futurismo en 1909 de forma clara e inequívoca gracias al poeta italiano Filippo Tommaso Marinetti, autor extravagante de un grandilocuente manifiesto que publicó en portada un periódico francés, señal de que el movimiento no pretendía ser de índole italiana, sino mundial. Aunque el futurismo comenzó a modo de movimiento literario reformista que rechazaba toda tradición histórica, no tardó en acoger otras disciplinas cuando los jóvenes artistas italianos respondieron con entusiasmo al llamamiento de Marinetti. Al que firmó dicho poeta le siguieron manifiestos relacionados con la pintura, la escultura, el cine, la música, la poesía, la arquitectura, las mujeres y el vuelo. En «Reconstrucción futurista del universo» incluso se proponía la creación de un estilo futurista más abstracto que pudiera aplicarse a la moda, al mobiliario, al diseño de interiores y, de hecho, a un estilo de vida en su conjunto. Los principios vertebradores eran la pasión por la velocidad, la potencia, las nuevas máquinas y la tecnología y el deseo por transmitir el «dinamismo» de las ciudades industriales modernas.

Giacomo Balla
Niña corriendo en un balcón,
1912
Óleo sobre lienzo,
125 x 125 cm
Galleria d'Arte Moderna,
Milán

Balla experimentó con nuevas formas de describir el movimiento y, muy influido por los estudios fotográficos, practicó la superposición de sucesiones de imágenes. Su obra se fue acercando cada vez más a la abstracción.

Umberto Boccioni
*Formas únicas de continuidad
en el espacio*, 1913
Bronce,
117,5 x 87,6 x 36,8 cm
Colección privada

**Boccioni, autor de una obra
pictórica que ya le había
granjeado una reputación
considerable, se pasó a la
escultura en 1912 con estas
palabras: «Deshagámonos
de la línea finita y de
la estatua de forma
cerrada. Abramos
el cuerpo en canal».**

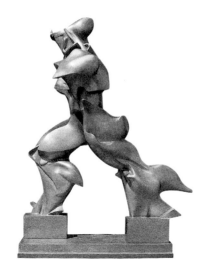

El interés de los futuristas por romper con el pasado dio lugar
a un nuevo modo de representación. El contacto con los cubistas en París
supuso un punto de inflexión. Después, los futuristas se valieron de las
formas geométricas y los planos cruzados de los cubistas, que combinados
con los colores hicieron que el cubismo se pusiera en movimiento.

ARTISTAS DESTACADOS

Umberto Boccioni (1882-1916), Italia
Carlo Carrà (1881-1966), Italia
Filippo Tommaso Marinetti (1876-1944), Italia
Luigi Russolo (1885-1947), Italia
Gino Severini (1883-1966), Italia

RASGOS PRINCIPALES

Uso del color, la línea, la luz y la forma para transmitir la
 agitación, la velocidad y el movimiento de la vida urbana moderna

SOPORTES

Todos

COLECCIONES PRINCIPALES

Depero Museum, Rovereto, Italia
Estorick Collection of Modern Italian Art, Londres, Reino Unido
Museo del Novecento, Milán, Italia
Museum of Modern Art, Nueva York, Estados Unidos
Peggy Guggenheim Collection, Venecia, Italia
Pinacoteca di Brera, Milán, Italia
Tate, Londres, Reino Unido

SINCROMISMO

1913-h. 1918

El sincromismo (cuyo nombre deriva del griego y significa «con color») es un estilo pictórico inventado por los estadounidenses Morgan Russell y Stanton Macdonald-Wright, que se basaron en los principios estructurales del cubismo y en las teorías cromáticas de los neoimpresionistas para experimentar con la abstracción cromática. Al igual que sus contemporáneos, buscaron formular un sistema en el cual el significado no emanase del parecido con los objetos del mundo exterior, sino que derivase de los resultados del color y la forma en el lienzo.

Russell, que también era músico, quiso orquestar el color y la forma para lograr composiciones armoniosas comparables a las de las sinfonías musicales. Esta analogía musical, así como otros rasgos del sincromismo, pueden apreciarse en la monumental pintura de Russell titulada *Sincromía en naranja: hacia la forma* (1913-1914). Las estructuras cubistas se ven revitalizadas mediante el uso de combinaciones cromáticas y ritmos y arcos fluidos, elementos estos que transmiten sensación de dinamismo.

Las exposiciones que celebraron los sincromistas en Múnich, París y Nueva York en 1913 y 1914 provocaron escándalos y controversias. Con todo, estos pintores ejercieron una enorme influencia en otros artistas estadounidenses, tales como Thomas Hart Benton, Patrick Henry Bruce y Arthur B. Davies, que fueron considerados sincromistas en algún momento de sus carreras. Al final de la Primera Guerra Mundial, el sincromismo casi había desaparecido y muchos volvieron a la pintura figurativa.

Morgan Russell
Sincromía en naranja: hacia la forma, 1913-1914
Óleo sobre lienzo,
343 x 308,6 cm
Albright-Knox Art Gallery,
Buffalo

Esta enorme pintura presenta una imagen no figurativa, puramente abstracta. La totalidad del lienzo está cubierta de formas geométricas de una exuberante variedad cromática.

ARTISTAS DESTACADOS

Stanton Macdonald-Wright (1890-1973), Estados Unidos
Morgan Russell (1886-1953), Estados Unidos

RASGOS PRINCIPALES

Colores vívidos y figuras geométricas
Ritmos y arcos fluidos
Enfoque abstracto, no figurativo
Sensación de movimiento y dinamismo

SOPORTE

Pintura

COLECCIONES PRINCIPALES

Albright-Knox Art Gallery, Buffalo, Estados Unidos
Montclair Art Museum, Montclair, Estados Unidos
Munson-Williams-Proctor Arts Institute, Nueva York, Estados Unidos
Weisman Art Museum, Mineápolis, Estados Unidos
Whitney Museum of American Art, Nueva York, Estados Unidos

ORFISMO
1913-h. 1918

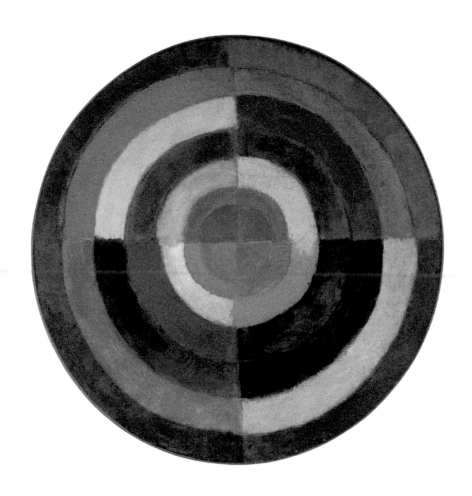

Robert Delaunay
El primer disco, 1913-1914
Óleo sobre lienzo,
134 cm de diámetro
Colección privada

Delaunay se valió del color para crear relaciones rítmicas en unas composiciones próximas a la abstracción. Se refirió a sus pinturas como «contrastes simultáneos», referencia consciente a los términos empleados por el químico y teórico del color francés M. E. Chevreul.

El término «orfismo» –equivalente a «cubismo órfico»– lo acuñó en 1913 el crítico y poeta francés Guillaume Apollinaire para describir lo que consideraba un «movimiento» dentro del cubismo. A diferencia de las pinturas cubistas monocromáticas, estas nuevas pinturas abstractas contaban con rombos y espirales brillantes de colores saturándose entre sí. El nombre del estilo hace referencia a Orfeo, el mítico poeta y tocador de lira griego cuya música podía amansar a las bestias salvajes. Para Apollinaire, este nombre transmitía la cualidad musical y espiritual de estas armoniosas composiciones, las cuales sirvieron para profundizar en la fragmentación del cubismo mediante el color.

Los dos artistas que mantuvieron una relación más prolongada con el orfismo fueron Robert Delaunay y Sonia, su esposa. Ambos fueron pioneros en la abstracción cromática. Robert, que estudió el neoimpresionismo, óptica y las relaciones entre el color, la luz y el movimiento, produjo obras tales como *Contrastes simultáneos: Sol y Luna* (1913), cuyo principal recurso expresivo es la composición de ritmos cromáticos. Aunque Apollinaire se refirió a las imágenes de Delaunay como «cubismo coloreado», este acuñó un término propio, «simultaneísmo», para describirlas. Sonia realizó sus primeras pinturas abstractas de estilo orfista entre 1912 y 1914. La artista, que acostumbraba a trabajar con distintas disciplinas, también elaboró *collages*, encuadernaciones e ilustraciones de libros y ropas, con lo que llevó el nuevo arte abstracto a las artes aplicadas.

ARTISTAS DESTACADOS
Robert Delaunay (1885-1941), Francia
Sonia Delaunay (1885-1979), Rusia
František Kupka (1871-1957), Checoslovaquia

RASGOS PRINCIPALES
Composiciones abstractas
Colores brillantes
Formas en espiral

SOPORTES
Pintura y artes aplicadas

COLECCIONES PRINCIPALES
Musée d'Art Moderne de la ville de Paris, París, Francia
Museum of Modern Art, Nueva York, Estados Unidos
Národní galerie v Praze, Praga, República Checa
Philadelphia Museum of Art, Filadelfia, Estados Unidos
Solomon R. Guggenheim Museum, Nueva York, Estados Unidos

RAYONISMO

1913-1917

El «rayonismo» (llamado así a raíz del término ruso *luch*, que significa «rayo») fue lanzado en 1913 por el matrimonio de pintores y diseñadores Mijaíl Lariónov y Natalia Goncharova en Moscú con la exposición titulada «El Objetivo». Al igual que muchos de sus contemporáneos del todo el mundo, los rayonistas se embarcaron en la creación de un arte abstracto completo que tuviera sus propias referencias. En el manifiesto rayonista que publicaron, Lariónov explicaba que sus pinturas no describen objetos, sino las intersecciones de rayos lumínicos reflejados de estos.

Lariónov y Goncharova ya habían desempeñado un papel crucial en las vanguardias rusas cuando fomentaron una fusión entre las aportaciones de las vanguardias occidentales y el arte folclórico autóctono ruso. El rayonismo, tal y como reconoció Lariónov sin ambages, también fue una fusión «de cubismo, futurismo y orfismo» combinados con los intereses del artista por la ciencia, la óptica y la fotografía.

Las obras de Lariónov y de Goncharova no tardaron en hacerse muy conocidas en Rusia y Europa entre 1912 y 1914. Para cuando se produjo la Revolución rusa, en 1917, Lariónov y Goncharova se habían asentado en París y habían abandonado el rayonismo en favor de un estilo más «primitivo» Aunque breves, la obra y la teoría rayonistas resultaron influyentes en la siguiente generación de vanguardistas rusos y fueron fundamentales para el desarrollo del arte abstracto en general.

Natalia Goncharova
Bailarina rayonista, h. 1916
Óleo sobre lienzo,
50 x 42 cm
Colección privada

Goncharova tuvo la misma pasión por las máquinas y el movimiento mecanizado que los futuristas. Ella y Lariónov publicaron un manifiesto rayonista que ejerció una profunda influencia en la siguiente generación de vanguardistas rusos.

ARTISTAS DESTACADOS

Natalia Goncharova (1881-1962), Rusia
Mijaíl Lariónov (1881-1964), Rusia

RASGOS PRINCIPALES

Líneas coloridas entrecruzadas con distintas inclinaciones
Líneas dinámicas y ángulos agudos

SOPORTE

Pintura

COLECCIONES PRINCIPALES

Centre Georges Pompidou, París, Francia
Museum Ludwig, Colonia, Alemania
Museum of Modern Art, Nueva York, Estados Unidos
Solomon R. Guggenheim Museum, Nueva York, Estados Unidos
Tate, Londres, Reino Unido

SUPREMATISMO
1913-h. 1920

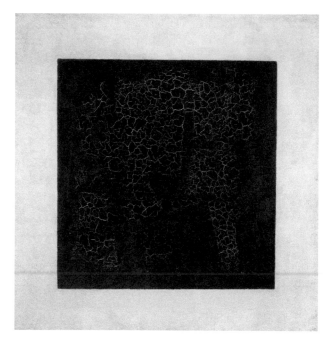

Kazimir Malévich
Cuadrado negro, 1915
Óleo sobre lienzo,
79,5 x 79,5 cm
Galería Estatal Tretiakov,
Moscú

**Esta obra se colgó
como si fuera un icono
en un rincón de la galería
cuando formó parte
de la exposición
«0-10», celebrada en
San Petersburgo en 1915.**

El suprematismo fue un arte basado en la abstracción geométrica pura
e inventado por el pintor ruso Kazimir Malévich entre 1913 y 1915. Para él,
la elaboración y la contemplación artísticas eran actividades espirituales
que no guardaban ninguna relación con lo político, lo práctico ni lo social.
Sostenía que la mejor forma de transmitir este «sentimiento» o «sensación»
místicos era mediante los componentes esenciales de la pintura: el color
y la forma purificados.

 El debut público del suprematismo se produjo con una exposición
en San Petersburgo en 1915 en la que figuró la célebre pintura de Malévich
titulada *Cuadrado negro* (1915). Malévich dijo que su cuadrado negro era
«el cero de la forma» y que el fondo blanco sobre el que estaba representaba
«el vacío más allá de esa sensación». Tras estas primeras obras, realizadas
con sencillas figuras geométricas pintadas de negro, blanco, rojo, verde
y azul, comenzó a incorporar figuras más complejas y a ampliar la gama

Kazimir Malévich
Suprematismo, 1915
Óleo sobre lienzo,
805 x 71 cm
Museo Estatal de Rusia,
San Petersburgo

Las pinturas de Malévich atrajeron una atención extraordinaria. A pesar de lo radical de su idioma, al estar realizadas con óleo sobre lienzo, tienen un componente tradicional que las aparta de la «cultura de los materiales» del constructivismo.

de colores y sombras, lo que le permitió crear la ilusión del espacio y el movimiento al hacer que los elementos parecieran flotar sobre el lienzo.

El suprematismo tuvo muchos adeptos y, pese a la oposición de Malévich respecto a la unión del arte y la política, el estilo predominó durante un tiempo tras la Revolución de 1917. Luego, los artistas se centraron en el arte práctico y el diseño industrial. El constructivismo y, después, cuando el apoyo gubernamental al arte abstracto experimental llegó a su fin –a finales de la década de 1920–, el realismo socialista reemplazaron al suprematismo..

ARTISTAS DESTACADOS

El Lissitzky (1890-1941), Rusia
Kazimir Malévich (1878-1935), Rusia
Liubov Popova (1889-1924), Rusia
Olga Rozanova (1886-1918), Rusia
Nadezhda Udaltsova (1886-1961), Rusia

RASGOS PRINCIPALES

Abstracción geométrica
Motivos sencillos
Ausencia de figuración

SOPORTES

Pintura y artes aplicadas

COLECCIONES PRINCIPALES

Galería Estatal Tretiakov, Moscú, Rusia
Museo Estatal de Rusia, San Petersburgo, Rusia
Museum of Modern Art, Nueva York, Estados Unidos
Stedelijk Museum, Ámsterdam, Países Bajos

CONSTRUCTIVISMO
1913-h. 1930

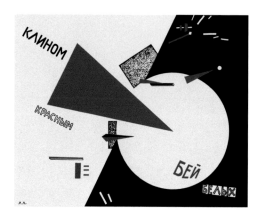

El constructivismo fue un movimiento artístico ruso basado en el empleo de figuras geométricas. Su principal promotor fue Vladímir Tatlin, el cual presentó sus radicales y abstractos relieves pintados y relieves de esquina en la misma exposición de 1915 en San Petersburgo en la que se presentó el suprematismo. Estos extraordinarios ensamblajes estaban realizados con materiales industriales –tales como metal, vidrio, madera y yeso– y se valían del espacio tridimensional «real» como un material escultórico. Aunque la obra de Malévich y la de Tatlin puedan tener ciertas características visuales en común –ambas son abstractas y geométricas–, las ideas de estos artistas sobre la función del arte son diametralmente opuestas. Para Malévich, el arte era una actividad independiente sin obligaciones políticas ni sociales, mientras que, según Tatlin, el arte podía, y debía, influir en la sociedad.

Para cuando se produjo la Revolución bolchevique de 1917, a Tatlin ya se la habían sumado otros artistas también proclives a la creación de una nueva sociedad. El apogeo del constructivismo tuvo lugar de comienzos a mediados de la década de 1920, cuando sustituyó al suprematismo como estilo predominante de la Rusia soviética. Los constructivistas se consagraron a todas las vertientes del diseño, desde el de mobiliario y tipografías hasta el de cerámica, ropa y edificios. El reinado del constructivismo como estilo no oficial del Estado comunista llegó hasta finales de la década de 1920, en la que el realismo socialista se estableció como estilo oficial del comunismo. Sin embargo, para aquel entonces los exiliados ya habían difundido el evangelio de los movimientos abstractos rusos por todo el mundo.

El Lissitzky
Golpead a los blancos con la cuña roja, 1919-1920
Cartel litográfico,
48,8 x 69,2 cm
Colección privada

El célebre cartel de propaganda bélica de Lissitzky ofrece un mensaje claramente legible mediante unos sencillos pero poderosos símbolos gráficos.

Vladímir Tatlin
*Maqueta del monumento a
la Tercera Internacional*, 1919
Fotografía contemporánea
de la maqueta en madera
y metal
Nationalmuseum, Estocolmo

Tatlin es la figura que
fuma en pipa delante de
la maqueta del monumento.
Tatlin realizó este audaz
y visionario diseño para una
descomunal torre de hierro
en espiral con un centro
de información de alta
tecnología que incluía
pantallas exteriores con
las que emitir noticias
y propaganda y un servicio
con el que proyectar
imágenes en las nubes.
Aunque nunca se edificó
–no podría haberse hecho
con la tecnología que poseía
la Unión Soviética por aquel
entonces–, sigue siendo
un poderoso y conmovedor
monumento tanto al sueño
utópico soviético como
a la apasionada creencia
en que el artista-ingeniero
podía desempeñar un papel
integral en la conformación
de dicha sociedad.

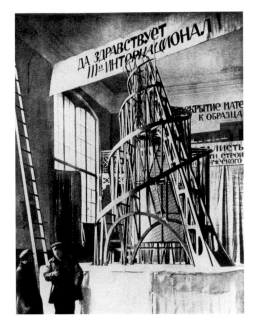

ARTISTAS DESTACADOS

Naum Gabo (Naum Neemia Pevsner; 1890-1977), Rusia

El Lissitzky (1890-1947), Rusia

Antoine Pevsner (1884-1962), Rusia

Liubov Popova (1889-1924), Rusia

Aleksandr Ródchenko (1891-1956), Rusia

Varvara Stepánova (1894-1958), Rusia

Vladímir Tatlin, (1885-1953), Rusia

Aleksandr Vesnin (1883-1959), Rusia

RASGOS PRINCIPALES

Formas abstractas y geométricas

SOPORTES

Pintura, escultura, diseño y arquitectura

COLECCIONES PRINCIPALES

Galería Estatal Tretiakov, Moscú, Rusia

Museo Estatal de Rusia, San Petersburgo, Rusia

Moderna Museet, Estocolmo, Suecia

Museum of Modern Art, Nueva York, Estados Unidos

Van Abbemuseum, Eindhoven, Países Bajos

PINTURA METAFÍSICA
1913-h. 1920

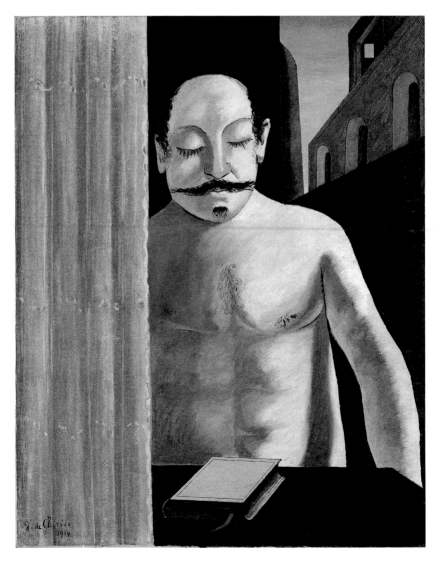

La pintura metafísica (o *pittura metafísica*, en italiano) es el nombre con el que se conoce el estilo de pintura que desarrolló Giorgio de Chirico en torno a 1913 y, después, el exfuturista Carlo Carrà. En contraste con el ruido y el movimiento de las obras futuristas, las pinturas metafísicas son silenciosas y tranquilas. Dichas pinturas se reconocen por varias características habituales: escenas arquitectónicas con encuadres clásicos y perspectivas distorsionadas; yuxtaposición de objetos incongruentes, y, sobre todo, un perturbador aire de misterio.

Los pintores metafísicos creían en el papel profético del arte y tenían al artista por un poeta «profeta» que, durante los momentos de «clarividencia», podía retirar la máscara de las apariencias para revelar la «auténtica realidad» que subyace detrás. Fascinados por lo inquietante de la vida cotidiana, quisieron crear una atmósfera que captase lo extraordinario de lo ordinario.

Carrà y De Chirico coincidieron en 1917 en el hospital militar de Ferrara, Italia, donde ambos fueron a recuperarse de sendas crisis nerviosas, y mantuvieron una estrecha colaboración. Esta solo duró hasta 1920, año en el que los dos artistas se separaron tras una agria disputa sobre cuál de los dos había iniciado el movimiento de la pintura metafísica. Con todo, por aquel entonces sus pinturas ya eran muy conocidas y su estilo resultaba influyente, sobre todo entre los surrealistas.

Giorgio de Chirico
El cerebro del niño, 1914
Óleo sobre lienzo,
80 x 65 cm
Moderna Museet,
Estocolmo

Los pintores metafísicos buscaron trascender la apariencia física de la realidad para desconcertar o sorprender al espectador con unas imágenes indescifrables o enigmáticas. Esta pintura fue una de las predilectas del fundador del surrealismo, André Breton, el cual consideró a De Chirico precursor de dicho movimiento.

ARTISTAS DESTACADOS

Carlo Carrà (1881-1966), Italia
Giorgio de Chirico (1888-1978), Italia
Giorgio Morandi (1890-1964), Italia

RASGOS PRINCIPALES

Atmósferas silenciosas, tranquilas, inquietantes y misteriosas
Escenas arquitectónicas con enfoques clásicos
Yuxtaposición de objetos incongruentes
Perspectivas extrañas

SOPORTE

Pintura

COLECCIONES PRINCIPALES

Moderna Museet, Estocolmo, Suecia
Museo del Novecento, Milán, Italia
Museum of Modern Art, Nueva York, Estados Unidos
Peggy Guggenheim Collection, Venecia, Italia
Tate, Londres, Reino Unido

VORTICISMO

1914 - h. 1918

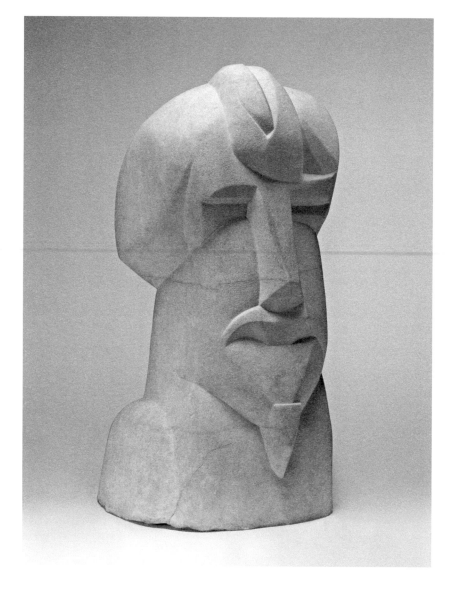

El vorticismo nació en 1914 de manos del escritor y pintor Wyndham Lewis con objeto de revigorizar el arte británico con un movimiento autóctono que rivalizara con las formas de la Europa continental tales como el cubismo, el futurismo y el expresionismo.

Lewis y los que se sumaron a él quisieron sacar al arte británico del pasado y crear una atrevida abstracción contemporánea que guardase relación con el mundo que les rodeaba. Los vorticistas querían que su arte diese cabida a «las formas de las máquinas, las fábricas, los nuevos y más grandes edificios, puentes y obras». Aunque desarrollaron un estilo anguloso y formas semejantes a las de las máquinas, no se valieron de imágenes de máquinas explícitas, cosa que sí hicieron los precisionistas estadounidenses.

Aunque se vieron casi engullidos de inmediato por el estallido de la Primera Guerra Mundial, Lewis y sus colegas tuvieron tiempo de producir un impresionante corpus artístico en el que se incluyen pinturas caracterizadas por cortantes bloques cromáticos, esculturas mecánicas y extrañas y escritos en los que se mezclan un desprecio infinito y un entusiasmo apasionado. Varios vorticistas sirvieron como artistas de guerra oficiales y aplicaron su estilo geométrico para realizar unos resueltos retratos de las tragedias de la guerra. Pese a su breve duración, el vorticismo dejó huella en el arte moderno y sentó las bases de futuras aportaciones del arte abstracto británico.

Henri Gaudier-Brzeska
Cabeza hierática de Ezra Pound, 1914
Mármol,
90,5 x 45,7 x 48,9 cm
National Gallery of Art,
Washington D. C.

El poeta vanguardista estadounidense Ezra Pound fue un importante aliado de los vorticistas y el responsable de bautizar este movimiento con su declaración de que el vórtice es «el punto de máxima energía». Al encargarle este dominante retrato a Gaudier-Brzeska le pidió que tuviera un aspecto «viril».

ARTISTAS DESTACADOS

David Bomberg (1890-1957), Reino Unido
Jacob Epstein (1880-1959), Estados Unidos-Reino Unido
Henri Gaudier-Brzeska (1891-1915), Francia
Wyndham Lewis (1882-1957), Reino Unido
Christopher (C. R. W.) Nevinson (1889-1946), Reino Unido

RASGOS PRINCIPALES

Estilo duro y anguloso
Formas geométricas
Estética de la máquina

SOPORTES

Pintura, escultura y literatura

COLECCIONES PRINCIPALES

Imperial War Museum, Londres, Reino Unido
Kettle's Yard, Cambridge, Reino Unido
Museum of Modern Art, Nueva York, Estados Unidos
Tate, Londres, Reino Unido
The Phillips Collection, Washington D. C., Estados Unidos

DADAÍSMO
1916-1922

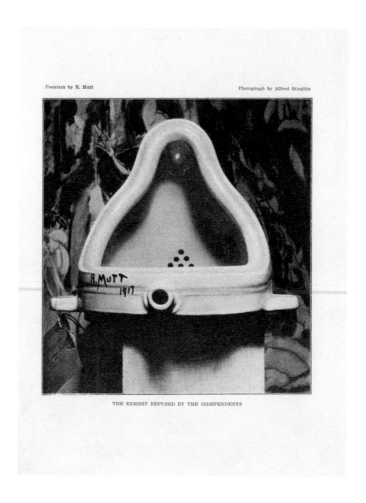

El dadaísmo fue un fenómeno multinacional interdisciplinario del cual puede decirse que resultó tanto una mentalidad como un movimiento artístico. Se desarrolló durante y tras la Primera Guerra Mundial cuando se congregaron varios jóvenes artistas para expresar su malestar ante el conflicto bélico. Sostenían que la única esperanza que tenía la sociedad pasaba por la destrucción de los sistemas basados en la razón y en la lógica

Marcel Duchamp
Fuente, 1917
Fotografía de un
urinario de porcelana
de Alfred Stieglitz en
The Blind Man, publicada
en mayo de 1917
Beinecke Rare Book and
Manuscript Library, Yale
University, New Haven

**Duchamp dio en usar
el término *ready-mades*
para referirse a los objetos
fabricados presentados
como obras de arte.
La práctica dadaísta de la
descontextualización de
los objetos y su presentación
como arte supuso una
alteración radical con
relación a las convenciones
de las artes visuales.**

y en su sustitución por otros basados en lo anárquico, lo primitivo y lo irracional.

El término «dada» fue seleccionado al azar en un diccionario en Zúrich en 1916 –significa «sí, sí» en rumano; «caballito», en francés, y «adiós», en alemán– y fue adoptado entre los artistas por su carácter internacional, su absurdidad y su sencillez. Con provocaciones agresivas e irreverentes desafiaron el *statu quo* por medio de la sátira y la ironía.

Los *ready-mades* –objetos cotidianos de fabricación industrial seleccionados y expuestos a modo de arte con pocas modificaciones o sin ellas– de Marcel Duchamp son una reivindicación sobre la posibilidad de hacer arte con todo. Su controvertida *Fuente* (1917) –un urinario de porcelana colocado al revés y firmado por R. Mutt– cuestiona la supuesta amplitud de miras del mundo del arte y critica el peso de la firma al tasar una obra de arte. La presentación dadaísta del arte como idea y su cuestionamiento de las costumbres sociales y artísticas cambiaron para siempre el devenir del arte.

ARTISTAS DESTACADOS

Jean (Hans) Arp (1886-1966), Francia-Alemania
Marcel Duchamp (1887-1968), Francia-Estados Unidos
Hannah Höch (1889-1979), Alemania
Francis Picabia (1879-1953), Francia-Cuba
Man Ray (1890-1976), Estados Unidos
Kurt Schwitters (1887-1948), Alemania

RASGOS PRINCIPALES

Actitud absurda y provocadora
Obras deliberadamente impactantes
Empleo del azar y de los *ready-mades*

SOPORTES

Manifestaciones, lecturas de poesía, conciertos de ruido,
 exposiciones y manifiestos
Collages, montaje fotográficos y *assemblages*

COLECCIONES PRINCIPALES

Centre Georges Pompidou, París, Francia
Henie Onstad Kunstsenter, Høvikodden, Noruega
Janco Dada Museum, Ein Hod Artists' Village, Hof Hacarmel, Israel
Museum of Modern Art, Nueva York, Estados Unidos
Neue Galerie New York, Nueva York, Estados Unidos
Philadelphia Museum of Art, Filadelfia, Estados Unidos
Tate, Londres, Reino Unido

DE STIJL

1917-h. 1924

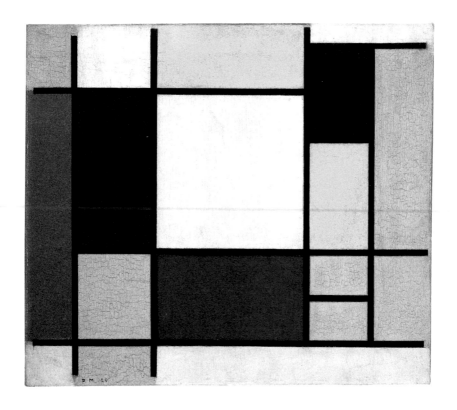

De Stijl (el estilo, en neerlandés) fue una alianza de artistas, arquitectos y diseñadores reunidos en torno a la figura de Theo van Doesburg en 1917. El grupo se propuso la creación de un arte nuevo con un espíritu de paz y armonía. Creían que la reducción –la purificación– del arte hasta sus elementos básicos (la forma, el color y la línea) llevaría a su vez a una renovación de la sociedad y que cuando el arte se integrase por completo en la vida, dejaría de ser necesario.

Las pinturas de De Stijl están compuestas con líneas horizontales y verticales, ángulos rectos y áreas rectangulares de colores planos. La paleta se reduce a los colores primarios rojo, amarillo y azul y a los neutrales blanco, negro y gris. La arquitectura de De Stijl, muestra una claridad, una austeridad y un orden semejantes, se vale del lenguaje abstracto geométrico de líneas rectas, ángulos rectos y superficies limpias para realizar espacios tridimensionales. La extraordinaria Rietveld Schröderhuis (Casa Rietveld Schröder), situada en Utrecht y realizada por Gerrit Rietveld en 1924, es en muchos sentidos la obra maestra de De Stijl en su conjunto. En dicha casa, se logró el objetivo de De Stijl de crear un entorno habitacional completo y, además, el efecto global del juego entre las líneas, los ángulos y los colores equivale a vivir en una pintura de De Stijl. La influencia del grupo fue enorme, y de hecho sigue influyendo en artistas, diseñadores y arquitectos de la actualidad.

Piet Mondrian
Composición en rojo, negro, azul, amarillo y gris, 1920
Óleo sobre lienzo,
51,5 x 51 cm
Stedelijk Museum,
Ámsterdam

Mondrian exploró y refinó su idea del color y la forma puros en sus obras pictóricas y en sus escritos, lo que le llevó a convertirse en uno de los artistas más importantes de la primera mitad del siglo XX y una importante referencia para los artistas abstractos de toda índole.

ARTISTAS DESTACADOS

Piet Mondrian (1872-1944), Países Bajos
Gerrit Rietveld (1888-1964), Países Bajos
Theo van Doesburg (1884-1931), Países Bajos

RASGOS PRINCIPALES

Colores primarios y ángulos rectos
Simplificación de líneas y formas
Abstracción geométrica

SOPORTES

Pintura, artes aplicadas y arquitectura

COLECCIONES PRINCIPALES

Gemeentemuseum, La Haya, Países Bajos
Kröller-Müller Museum, Otterlo, Países Bajos
Museum of Modern Art, Nueva York, Estados Unidos
Stedelijk Museum, Ámsterdam, Países Bajos
Tate, Londres, Reino Unido

PURISMO
1918-1926

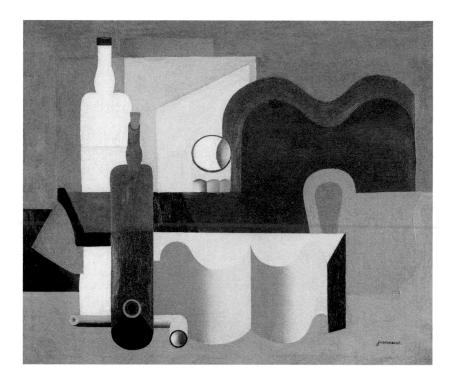

El purismo es un movimiento poscubista que lanzaron en 1918 el pintor
francés Amédée Ozenfant y el pintor, escultor y arquitecto suizo cuyo
verdadero nombre era Charles-Édouard Jeanneret, pero es ampliamente
conocido por su seudónimo, Le Corbusier. Ambos se sintieron defraudados
por lo que consideraron el declive del cubismo que había derivado hacia
una forma de decoración elaborada. Se inspiraron en la pureza y en la belleza
que percibían en las formas de las máquinas, y se dejaron llevar por la idea
de que las fórmulas numéricas clásicas podían producir armonía y, por
lo tanto, deleite.

Aunque los protagonistas de sus pinturas –tales como objetos cotidianos e instrumentos musicales– eran de índole cubista, resultaban más reconocibles en estas encarnaciones puristas. La intensa composición de imágenes de objetos relacionados mediante figuras de marcados contornos puede apreciarse en dos aspectos evidentes –la profundidad y la silueta–; además, dichos objetos se pintaron con colores apagados y de un modo suave y relajado.

La inquebrantable convicción de ambos artistas de que el orden es una necesidad humana básica los llevó a desarrollar una estética purista que abarcaba desde la arquitectura y el diseño de productos hasta la pintura. Esta creencia se materializó en una campaña misionera en busca de un nuevo estilo funcional del cual se erradicaría lo ornamental. Para cuando Ozenfant y Le Corbusier comenzaron a distanciarse, en torno a 1926, los conceptos puristas –algunas de las ideas formativas más importantes sobre el diseño y la arquitectura modernos– ya habían comenzado a extenderse.

Le Corbusier
Bodegón purista, 1922
Óleo sobre lienzo,
65 x 81 cm
Centre Georges Pompidou,
París

En el ensayo que publicaron Ozenfant y Le Corbusier en 1921 sobre el purismo puede leerse lo siguiente: «Abordamos la pintura como un espacio, no como una superficie [...] como una asociación de elementos purificados, relacionados y arquitectonizados».

ARTISTAS DESTACADOS

Le Corbusier (Charles-Édouard Jeanneret; 1887-1965), Suiza
Amédée Ozenfant (1886-1966), Francia

RASGOS PRINCIPALES

Sencillez geométrica
Intensidad de contornos
Suavidad cromática

SOPORTES

Pintura, diseño y arquitectura

COLECCIONES PRINCIPALES

Centre Georges Pompidou, París, Francia
Museum of Modern Art, Nueva York, Estados Unidos
Öffentliche Kunstsammlung, Basilea, Suiza
Solomon R. Guggenheim Museum, Nueva York, Estados Unidos

LA BÚSQUEDA
DE UN NUEVO ORDEN
1918-1945

—

**La imagen es una máquina
con la que transmitir sentimientos.**

—

Amédée Ozenfant y Le Corbusier

1918

ESCUELA DE PARÍS
h. 1918 - h. 1940

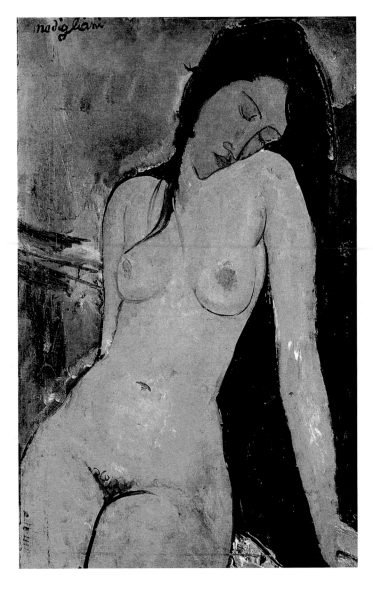

Con «escuela de París» nos referimos a la extraordinaria comunidad internacional de artistas modernistas que vivió y trabajó en París durante la primera mitad del siglo XX. El propio término reconoce el centro del mundo artístico (hasta la Segunda Guerra Mundial) en París y un símbolo del internacionalismo cultural. En esta escuela suelen incluirse aquellos artistas que no encajan en ninguna otra categoría específica, tales como los escultores Julio González y Constantin Brancusi y los pintores Amedeo Modigliani, Chaim Soutine y Marc Chagall.

Amedeo Modigliani
*Desnudo femenino sentado,
h. 1916*
Óleo sobre lienzo,
92,4 x 59,8 cm
Courtauld Gallery, Londres

**La vida de Modigliani
pertenece al ámbito
de la leyenda. Su pobreza
y enfermedad, exacerbadas
por los narcóticos y el
alcohol, los episodios
de exhibicionismo etílico
y las peleas con sus novias
son tan célebres como
sus elegantes e hipnóticos
retratos y desnudos.**

El catalán González es célebre por sus estrafalarias construcciones metálicas, mientras que el rumano Brancusi destaca por unas esculturas de un refinamiento exquisito y una simplificación próxima a la abstracción. El italiano Modigliani firmó hipnóticos y elegantes retratos y desnudos de figuras alargadas, mientras que la intensidad cromática y las expresivas pinceladas del ruso Soutine hacen de él un alma gemela de los primeros expresionistas. Si las pinturas de Soutine expresan turbulencias y angustias interiores, las obras de Marc Chagall, de la escuela de París, no podían ser más diferentes. Su síntesis de color fauvista, el espacio cubista, las imágenes procedentes del folclore ruso y de su propia imaginación producían escenas con las que expresó su amor por la vida y la humanidad.

ARTISTAS DESTACADOS

Constantin Brancusi (1876-1957), Rumanía
Marc Chagall (1887-1985), Rusia
Julio González (1876-1942), España
Amedeo Modigliani (1884-1920), Italia
Chaim Soutine (1894-1943), Rusia

RASGOS PRINCIPALES

Florecimiento del mundo del arte
Pluralismo estilístico
Intercambio de ideas entre los artistas

SOPORTES

Pintura, escultura y fotografía

COLECCIONES PRINCIPALES

Art Institute of Chicago, Chicago, Estados Unidos
Centre Georges Pompidou, París, Francia
J. Paul Getty Museum, Los Ángeles, Estados Unidos
Musée de l'Orangerie, París, Francia
Museo del Novecento, Milán, Italia
National Gallery of Art, Washington D. C., Estados Unidos

BAUHAUS
1919-1933

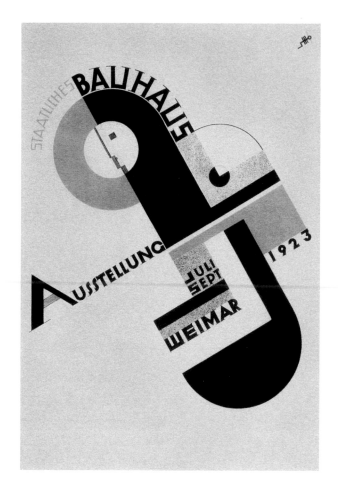

La Bauhaus (término alemán que significa «casa para construir, crecer y criar») fue una escuela establecida en Weimar, Alemania, en 1919. Su director, Walter Gropius, quiso formar artistas, diseñadores y arquitectos que tuvieran una mayor responsabilidad social y, además, aunar creatividad y fabricación. A fin de materializar su visión, Gropius se rodeó de un extraordinario grupo de artistas-profesores, entre ellos Oskar Schlemmer, Paul Klee y Wassily Kandinsky. Gropius tenía la idea de que, entre todos,

Joost Schmidt
Cártel de la exposición
«1923 Bauhaus», 1923
Litografía, 66,7 x 47,3 cm
Bauhaus-Archiv/Museum
für Gestaltung, Berlín

Schmidt diseñó este cartel en su época de estudiante de la Bauhaus. La exposición para la que se usó resultó todo un éxito, ya que congregó a más de 15 000 visitantes. La abstracción geométrica de la que hace gala la obra se convirtió en uno de los rasgos característicos de la Bauhaus.

podrían combinar arquitectura, pintura y escultura para lograr una nueva forma de arte que condujera a una mejora de la sociedad.

En la fase inicial de la escuela se fusionaron el arte y la artesanía, mientras que en la siguiente se buscó unificar el arte y la tecnología para lograr prototipos destinados a la producción en serie. A finales de la década de 1920, la Bauhaus ya tenía una identidad visual definida y contaba con la reputación de elaborar diseños elegantes y funcionales.

Los nazis clausuraron la Bauhaus en 1933, acción que, involuntariamente, garantizó la fama de la escuela. Su ideología y reputación ya se conocía gracias a la publicación periódica *Bauhaus* (1926-1931) y a sus libros sobre la teoría del arte y del diseño (1925-1930). Luego, además, por la emigración a la que se vieron forzados muchos de sus artistas y estudiantes. La relación de la Bauhaus con el diseño funcional fue una de las principales influencias del siglo XX.

ARTISTAS, ARQUITECTOS Y DISEÑADORES DESTACADOS

Josef Albers (1888-1976), Alemania

Walter Gropius (1883-1969), Alemania

Wassily Kandinsky (1866-1944), Rusia

Paul Klee (1879-1940), Suiza

László Moholy-Nagy (1895-1946), Hungría

Oskar Schlemmer (1888-1943), Alemania

Joost Schmidt (1893-1948), Alemania

RASGOS PRINCIPALES

Diseños sencillos, directos y funcionales

Refinamiento de líneas y figuras

Abstracción geométrica

Empleo de los colores primarios

Uso de nuevos materiales y tecnologías

SOPORTES

Bellas artes, artes aplicadas, diseño, arquitectura y artes gráficas

COLECCIONES PRINCIPALES

Bauhaus-Archiv/Museum für Gestaltung, Berlín, Alemania

Bauhaus-Universität, Weimar, Alemania

Busch-Reisinger Museum, Cambridge, Estados Unidos

Minneapolis Institute of Arts, Mineápolis, Estados Unidos

Neue Galerie New York, Nueva York, Estados Unidos

Neue Nationalgalerie, Berlín, Alemania

Victoria & Albert Museum, Londres, Reino Unido

Zentrum Paul Klee, Berna, Suiza

PRECISIONISMO
Década de 1920

El preciosionismo, llamado también «realismo cubista», es una vanguardia artística estadounidense de la década de 1920. Sus rasgos distintivos son el uso de composiciones cubistas y de la estética de la máquina de los futuristas aplicados a la iconografía específicamente estadounidense: las granjas, las fábricas y las máquinas que formaban parte integral del paisaje estadounidense. El término, acuñado por Charles Sheeler, pintor y fotógrafo, describe acertadamente tanto la fotografía nítida como el estilo fotográfico de la pintura del artista. A ojos de muchos estadounidenses de la década de 1920, las máquinas eran objetos dotados de *glamour* y, además, las perspectivas de su producción en serie se tenían por un anuncio de la liberación de la humanidad. El propio Sheeler se vio seducido por el sueño industrial estadounidense, y sus pinturas de fábricas y máquinas dotaron a dichos objetos de la dignidad, la monumentalidad y la elevada nobleza de las catedrales y los monumentos de la Antigüedad.

El precisionismo fue la principal aportación del momento moderno estadounidense de la década de 1920. Su influencia puede percibirse en muchas generaciones posteriores tanto de artistas realistas como abstractos. Las figuras simplificadas y abstractas, la limpieza de líneas y superficies y los temas industriales y comerciales anticipan el *pop art* y el minimalismo. Además, la suave supresión de las pinceladas y el respeto que se tiene por la labor artesanal presagian el hiperrealismo de la década de 1970.

Charles Demuth
Vi el número 5 en oro, 1928
Óleo sobre tablero
aglomerado, 90,2 x 76,2 cm
Metropolitan Museum
of Art, Nueva York

Este cartel-retrato de su amigo, el poeta William Carlos Williams –que, a su vez, es una interpretación del poema de Williams titulado «El gran número» en la que se describe un camión de bomberos irrumpiendo en el lugar de un incendio– quizás sea la pintura precisionista más célebre. En la obra figuran el nombre y las iniciales de su amigo poeta y los suyos propios.

ARTISTAS DESTACADOS
Ralston Crawford (1906-1978), Estados Unidos
Charles Demuth (1883-1935), Estados Unidos
Georgia O'Keeffe (1887-1986), Estados Unidos
Charles Sheeler (1883-1965), Estados Unidos

RASGOS PRINCIPALES
Figuras simplificadas y abstractas y limpieza de líneas y superficies
Imaginario estadounidense
Temas industriales y comerciales

SOPORTES
Pintura y fotografía

COLECCIONES PRINCIPALES
Butler Institute of American Art, Youngstown, Estados Unidos
Metropolitan Museum of Art, Nueva York, Estados Unidos
Museum of Modern Art, Nueva York, Estados Unidos
Norton Museum of Art, West Palm Beach, Estados Unidos
Whitney Museum of American Art, Nueva York, Estados Unidos

ART DÉCO
h. 1920 - h. 1940

El *art déco* nació en Francia como un estilo lujoso y de una gran ornamentación. Se extendió con rapidez por todo el mundo –de forma muy destacada en Estados Unidos– y, a lo largo de la década de 1930 se fue haciendo más elegante y vanguardista. Además de sus destacadas aportaciones al arte moderno, también fue importante al margen del mundo artístico. Las exóticas escenografías y vestuarios de los Ballets Rusos de Sergei Diaghilev dieron lugar a una fiebre por las ropas orientales y árabes, mientras que el descubrimiento de la tumba de Tutankamón, en 1922, inició la moda por los motivos egipcios y los colores metálicos brillantes. La cultura y las bailarinas de *jazz* estadounidenses, tales como Josephine Baker, también cautivaron la imaginación del público, cosa que hizo igualmente la escultura «primitiva» africana.

Las formas simplificadas y los intensos colores del *art déco* tuvieron una especial acogida en las artes gráficas. El artista francés de origen ucraniano Adolphe Jean-Marie Mouron, conocido como Cassandre, fue el pionero en el arte de la cartelería de la época. Los elegantes carteles que realizó para varias empresas de transportes logran transmitir de una forma brillante el romanticismo de la época envuelto de ideas relacionadas con la velocidad, el tráfico y el lujo. Los intensos motivos, las formas angulosas y los colores metálicos de la obra de la artista polaca afincada en París, Tamara de Lempicka, encarnan en el lienzo la vertiente tardía y más estilizada del *art déco*.

Esta ubicua y popular forma artística se manifestó en todo tipo de prácticas relacionadas con el diseño, desde la joyería hasta la escenografía cinematográfica, así como desde el diseño de interiores de hogares corrientes hasta el de salas de cine, barcos de vapor de lujo y hoteles. Su exuberancia y fantasía capturaron el espíritu de «los locos años veinte», y, además, proporcionaron una vía de escape a la realidad de la Gran Depresión de la década siguiente.

ARTISTAS, ARQUITECTOS Y DISEÑADORES DESTACADOS

Cassandre (Adolphe Jean-Marie Mouron; 1901-1968),
 Ucrania-Francia

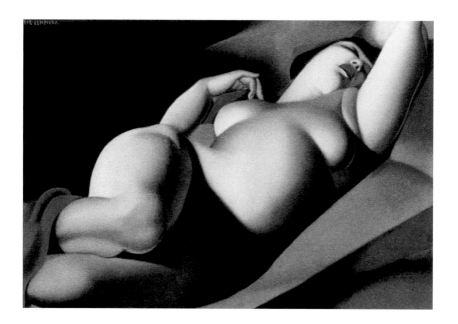

Tamara de Lempicka
La bella Raffaela, 1929
Óleo sobre lienzo,
63,5 x 91,5 cm
Colección privada

**La artista plasmó el *glamour*
sexi de los locos años veinte
con un estilo *art déco*
característico.**

Sonia Delaunay (1885-1979), Rusia

Donald Deskey (1894-1989), Estados Unidos

Tamara de Lempicka (1898-1980), Polonia

Paul Poiret (1879-1944), Francia

William Van Alen (1883-1954), Estados Unidos

RASGOS PRINCIPALES

Estética de la máquina

Uso de nuevos materiales y tecnologías

Formas geométricas

Ornamentación brillante

Glamour

SOPORTES

Pintura, escultura, arquitectura, diseño y artes aplicadas

COLECCIONES PRINCIPALES

Cooper Hewitt Museum, Nueva York, Estados Unidos

Metropolitan Museum of Art, Nueva York, Estados Unidos

Musée des Arts Décoratifs, París, Francia

Radio City Music Hall, Nueva York, Estados Unidos

Victoria & Albert Museum, Londres, Reino Unido

Virginia Museum of Fine Arts, Richmond, Estados Unidos

HARLEM RENAISSANCE
Década de 1920

El Renacimiento de Harlem (Harlem Renaissance) fue un movimiento social, literario y artístico afroamericano que cobró fuerzas tras la Primera Guerra Mundial. La década de 1920 fue una época de optimismo, orgullo y emoción para los afroamericanos que esperaban que finalmente hubiera llegado el momento en el que ocuparan un lugar respetable en la sociedad estadounidense. Aunque la cuna del movimiento fue Harlem, un barrio de Nueva York, no tardó en diseminarse por toda la nación y servir para promover y exaltar la experiencia negra en toda una serie de formas artísticas.

Los líderes del movimiento sostenían que la cultura, que no la política, era el medio mediante el cual lograr su objetivo de igualdad de derechos y libertades para los afroamericanos. Según su razonamiento, cuanto más se visibilizasen las artes y la literatura negras, más posibilidades habría de que la sociedad convencional viese a los afroamericanos y la experiencia de estos como parte de la experiencia estadounidense y no como un fenómeno al margen de esta.

El fotógrafo James Van Der Zee, principal cronista de Harlem entre las décadas de 1920 y 1940, produjo algunas de las imágenes más imperecederas y emblemáticas de la época. Aaron Douglas, principal artista del movimiento, practicó un original estilo en el que se fusionaban su respeto por el ancestral legado africano, su experiencia como afroamericano y las aportaciones artísticas modernas. Tanto en su acceso a un pasado mítico remoto o en su evocación de uno rural más reciente, así como en su exaltación del progreso y la modernidad, todas las obras del Harlem Renaissance están relacionadas con el desarrollo de la conciencia racial y la identidad cultural de los afroamericanos.

Aaron Douglas
Aspectos de la vida de los negros: los negros en un entorno africano, 1943
Óleo sobre lienzo,
182,9 x 199,4 cm
Schomburg Center for Research in Black Culture, Nueva York

El simbolismo geométrico de Douglas se vale de los ángulos agudos y la exuberancia que usaron los precisionistas para representar el paisaje industrial con el objeto de expresar el orgullo y la historia de los afroamericanos con una estética moderna.

ARTISTAS DESTACADOS

Aaron Douglas (1899-1979), Estados Unidos
Palmer C. Hayden (1893-1973), Estados Unidos
Loïs Mailou Jones (1905-1998), Estados Unidos
Jacob Lawrence (1917-2000), Estados Unidos
James Van Der Zee (1886-1983), Estados Unidos

RASGOS PRINCIPALES

Imágenes del folclore, la historia y la vida cotidiana
 de los afroamericanos y del abolengo africano
Búsqueda de la identidad moderna de los afroamericanos
Fomento del orgullo y la conciencia raciales

SOPORTES

Artes visuales y literatura

COLECCIONES PRINCIPALES

Art Institute of Chicago, Chicago, Estados Unidos
Museum of Modern Art, Nueva York, Estados Unidos
National Gallery of Art, Washington D. C., Estados Unidos
Schomburg Center for Research in Black Culture, Nueva York,
 Estados Unidos
Smithsonian American Art Museum, Washington D. C.,
 Estados Unidos

MURALISMO MEXICANO
Década de 1920 - década de 1930

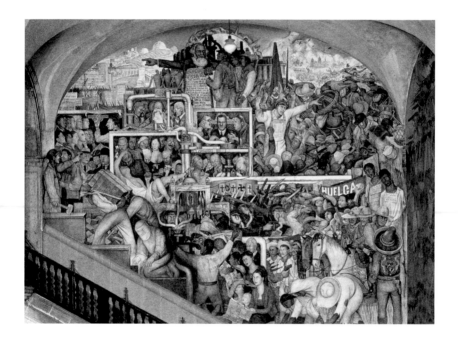

El muralismo mexicano fue una vanguardia promovida por el Estado
con fines ideológicos durante las décadas de 1920 y 1930 con
el objetivo principal de reivindicar y recrear una identidad mexicana
basada en el pasado precolonial. Los «tres grandes»: Diego Rivera,
José Clemente Orozco y David Alfaro Siqueiros, ejercieron una
enorme influencia internacional más allá incluso de su México
natal, sobre todo en Estados Unidos.

Los muralistas mexicanos revitalizaron la pintura mural mediante la creación de un arte público popular comprometido social y políticamente y basado en una fusión de estilos europeos y tradiciones autóctonas. En líneas generales, este arte podría haberse llamado «realismo social figurativo», aunque cada uno de sus exponentes tuvo un estilo y unos temas propios y revolucionarios. Rivera creó composiciones repletas de personajes y acciones con objeto de infundir un sentimiento de orgullo y proclamar un futuro mejor gracias al socialismo. Siqueiros se valió de una mezcla de realismo y fantasía para elaborar unos audaces y turbulentos murales con los que expresó la fuerza bruta de la lucha universal de los trabajadores. En cuanto a Orozco, optó por transmitir el horror del sufrimiento humano de los oprimidos mediante un realismo social sincero y expresionista.

Además de los muchos murales que realizaron en su patria, los tres grandes también firmaron importantes murales en Estados Unidos durante la década de 1930. Dichas obras supusieron un poderoso modelo para los realistas sociales estadounidenses, que también estaban buscando crear un estilo nacional épico que no fuera antimoderno.

Diego Rivera
La historia de México:
de la conquista al futuro,
1929-1935
Fresco, mural sur del Palacio
Nacional, Ciudad de México

Rivera creó composiciones repletas de personajes y acciones en las que abordó temas tanto tradicionales como modernos con objeto de infundirle a su público un sentimiento de orgullo con relación al legado mexicano y, a la vez, proclamar un futuro mejor gracias al socialismo. Practicó un estilo bidimensional y ornamental con formas simplificadas y, para elaborar sus relatos, se valió tanto de personajes idealizados como de otros reales e identificables.

ARTISTAS DESTACADOS

José Clemente Orozco (1883-1949), México
Diego Rivera (1886-1957), México
David Alfaro Siqueiros (1896-1974), México

RASGOS PRINCIPALES

Arte figurativo
Realismo social
Estilo heroico
Tono dinámico
Conciencia social

SOPORTE

Pintura mural

COLECCIONES PRINCIPALES

Baker-Berry Library, Dartmouth College, Hanover, Estados Unidos
Centro Médico La Raza, Ciudad de México, México
Detroit Institute of Arts, Detroit, Estados Unidos
Escuela Nacional Preparatoria, Ciudad de México, México
Palacio Nacional, Ciudad de México, México
Pomona College, Claremont, Estados Unidos

REALISMO MÁGICO
Década de 1920 - década de 1950

El realismo mágico es un estilo pictórico que gozó de popularidad entre las décadas de 1920 y 1950 en Europa y Estados Unidos. Por lo general, se trata de obras caracterizadas por una representación meticulosa y casi fotográfica de escenas de aspecto realista dotadas de misterio y magia mediante el empleo de perspectivas ambiguas y extrañas yuxtaposiciones, características en gran parte debidas a la pintura metafísica de Giorgio de Chirico. Al igual que los surrealistas, los realistas mágicos emplearon asociaciones libres para darle extrañeza a los temas cotidianos, aunque rechazaron el imaginario onírico freudiano y el automatismo.

René Magritte, el más conocido de los realistas mágicos, es célebre por el meticuloso realismo de sus «fantasías de lo corriente. En sus pinturas se plantean preguntas sobre la realidad de la representación, se entablan oposiciones entre el espacio real y el ficcional y se cuestiona el concepto de la pintura como ventana al mundo. Sus técnicas –yuxtaposiciones incongruentes, pinturas dentro de las pinturas, combinaciones de erotismo y cotidianeidad y alteraciones del tamaño y de la perspectiva– transforman los objetos cotidianos en imágenes misteriosas.

Las estrategias de los realistas mágicos, en especial la mezcla de imágenes realistas y contenidos mágicos, han ejercido una considerable influencia en artistas posteriores, tales como aquellos relacionados con el nuevo realismo, el neodadaísmo, el *pop art* y el hiperrealismo.

René Magritte
La traición de las imágenes
(*Esto no es una pipa*), 1929
Óleo sobre lienzo,
60,33 x 81,12 x 2,54 cm
Los Angeles County
Museum of Art (LACMA),
Los Ángeles

Magritte se interesó por la relación entre los objetos, las imágenes y el lenguaje. En este célebre cartel puede verse una pipa que no es tal, puesto que se trata de una pintura de una pipa, una mera representación de la realidad. Hay una gran parte de la obra de Magritte en la que el autor llama la atención sobre el papel de la vista, en las formas en que el intelecto y las emociones condicionan la percepción de la realidad y, en última instancia, ponen en tela de juicio la realidad que percibimos.

ARTISTAS DESTACADOS

Ivan Albright (1897-1983), Estados Unidos
Peter Blume (1906-1992), Estados Unidos
Paul Delvaux (1897-1994), Bélgica
O. Louis Guglielmi (1906-1956), Estados Unidos
René Magritte (1898-1967), Bélgica
Pierre Roy (1880-1950), Francia
George Tooker (1920-2011), Estados Unidos

RASGOS PRINCIPALES

Estilo preciso y meticuloso
Escenas de aspecto realista dotadas de misterio y magia
Perspectivas ambiguas y yuxtaposiciones extrañas.

SOPORTE

Pintura

COLECCIONES PRINCIPALES

Los Angeles County Museum of Art, Los Ángeles, Estados Unidos
Magritte Museum, Bruselas, Bélgica
Metropolitan Museum of Art, Nueva York, Estados Unidos
Museum of Modern Art, Nueva York, Estados Unidos
Norton Museum of Art, West Palm Beach, Estados Unidos
Smithsonian American Art Museum, Washington D. C.,
 Estados Unidos
Tate, Londres, Reino Unido

NEORROMANTICISMO
Década de 1920 - década de 1950

El término «neorromanticismo» se emplea para hacer referencia a dos grupos de pintores diferentes: uno que trabajó en París durante las décadas de 1920 y 1930, y otro que desarrolló su obra en el Reino Unido entre las décadas de 1930 y 1950.

Entre las figuras clave de París se encuentran el francés Christian Bérard, los emigrantes rusos Pavel Tchelitchew y los hermanos Berman (Eugène y Leonid). En las imágenes de estos artistas, de corte fantástico y ejecución realista, suelen figurar paisajes abandonados con personajes melancólicos, trágicos o terroríficos: se trata de escenas visionarias y misteriosas en las que se percibe claramente la influencia de los surrealistas, de la pintura metafísica de Giorgio de Chirico y del realismo mágico de René Magritte.

Los neorrománticos británicos se inspiran conscientemente en temas y estilos autóctonos. En los años previos a la inminente guerra, anglicanizaron el modernismo continental para ajustarlo a sus propias necesidades. En líneas generales, produjeron obras con una carga emocional y simbólica y la naturaleza les resultó tanto una fuente de extrañeza como de belleza. Los objetos de sus paisajes, tanto los naturales como los artificiales, están representados como si fueran individuos con personalidad propia. Los elementos, ya sean árboles, edificios e incluso aeroplanos estrellados, se ven humanizados en esta fusión de imágenes surrealistas y tradición paisajística británica.

Paul Nash
Defensa de Albión, 1942
Óleo sobre lienzo,
122 x 182,8 cm
Imperial War Museum,
Londres

La imagen de Nash, en la que se aprecia el hundimiento de un sumergible alemán bombardeado, recuerda al interés de los surrealistas por el nexo que hay entre lo animado y lo inanimado y por la batalla entre las máquinas y la naturaleza, batalla en la que esta última, en concreto en la campiña británica, prevalece de forma metafórica.

ARTISTAS DESTACADOS

Michael Ayrton (1921-1975), Reino Unido
Christian Bérard (1902-1949), Francia
Eugène Berman (1899-1972), Rusia
Leonid Berman (1896-1976), Rusia
Paul Nash (1889-1946), Reino Unido
John Piper (1903-1992), Reino Unido
Graham Sutherland (1903-1980), Reino Unido
Pavel Tchelitchew (1898-1957), Rusia

RASGOS PRINCIPALES

Ambientes taciturnos y misteriosos
Sensación de pérdida y alienación
Representación realista
Uso de paisajes

SOPORTES

Pintura, ilustración y diseño de libros

COLECCIONES PRINCIPALES

Aberdeen Art Gallery, Aberdeen, Escocia, Reino Unido
Fine Arts Museum of San Francisco, San Francisco, Estados Unidos
Imperial War Museum, Londres, Reino Unido
Museum of Modern Art, Nueva York, Estados Unidos
National Gallery of Art, Washington D. C., Estados Unidos
Tate, Londres, Reino Unido

NEUE SACHLICHKEIT
1924-1933

20/70 II

La Neue Sachlichkeit (término alemán que significa «nueva objetividad»)
es una tendencia realista del arte alemán desarrollada en torno a la década
de 1920. Cuando la política alemana viró a la derecha tras la Primera
Guerra Mundial, muchos artistas adoptaron un estilo antiidealista y con
compromiso social a fin de dejar constancia y criticar el ambiente de la
época. Aunque Käthe Kollwitz, Max Beckmann, Otto Dix y George Grosz
practicaron estilos distintos, compartieron varios temas: los horrores
de la guerra, el desagrado ante la hipocresía de la sociedad alemana,
la decadencia moral y la corrupción política, la difícil situación de los
pobres ignorados y el surgimiento del nazismo.

Kollwitz es conocida sobre todo por la intensidad de las imágenes de
sufrimiento humano provocado por la guerra y la pobreza, mientras que
Beckmann es célebre por unos duros retratos simbólicos de figuras perversas
y torturadas que ponen al descubierto el coste de la inhumanidad del ser
humano para con él mismo. La angustia de Kollwitz y Beckmann se convierte
en amargo cinismo en manos de Dix y Grosz. Las despiadadas imágenes
de la Neue Sachlichkeit testimonian los males del pasado y del presente.
La caída de la República de Weimar y el surgimiento del nazismo pusieron fin
al movimiento, ya que a todos los artistas se les arrebataron sus posiciones
oficiales y se les confiscaron o destruyeron muchas de sus obras.

Otto Dix
*Encuentro nocturno
con un lunático*, 1924
Aguafuerte, 25,5 × 19,3 cm
Lindenau-Museum,
Altenburgo

**El historiador
G. H. Hamilton
sostuvo que la truculenta
representación de
la realidad de la guerra
que realizó Dix en la
colección de aguafuertes
titulada «Der Krieg»
(«La guerra») era
«tal vez la declaración
antibelicista más poderosa
y más desagradable
del arte moderno».**

ARTISTAS DESTACADOS

Max Beckmann (1884-1950), Alemania

Otto Dix (1891-1969), Alemania

George Grosz (1893-1959), Alemania

Käthe Kollwitz (1867-1945), Alemania

RASGOS PRINCIPALES

Sensación de desilusión, angustia y desagrado

Tono satírico y cínico

Deseo de expresar la realidad inmediata sin idealizarla

SOPORTES

Pintura, artes gráficas y escultura

COLECCIONES PRINCIPALES

Fine Arts Museum of San Francisco, San Francisco, Estados Unidos

Museum Kunstpalast, Düsseldorf, Alemania

Museum of Modern Art, Nueva York, Estados Unidos

Neue Galerie New York, Nueva York, Estados Unidos

Neue Nationalgalerie, Berlín, Alemania

Staatsgalerie, Stuttgart, Alemania

SURREALISMO

1924-1959

Superior: Salvador Dalí
El sueño, 1937
Óleo sobre lienzo,
51 x 78 cm
Colección privada

Dalí trabajó con diferentes tipos de soportes, pero toda su obra presenta una característica común: su habilidad para conseguir asociaciones asombrosas.

Izquierda: **Joan Miró**
Cabeza de payés catalán,
1924
Óleo sobre lienzo,
146 x 114,2 cm
National Gallery of Art,
Washington D. C.

Las pinturas de Miró son un brillante ejemplo de la transformación surrealista de lo real en maravilloso.

El término «surrealismo», del francés *surréalisme*, significa «por encima del realismo» o «más que real». Surgió en 1924 como movimiento literario y artístico en Francia de manos del poeta André Breton, que lo definió de este modo: «Pensamiento expresado en ausencia de cualquier control ejercido por la razón y al margen de toda consideración moral y estética». Breton y los muchos artistas que se le unieron creían que, mediante la liberación del inconsciente y su reconciliación con la conciencia, la humanidad podría liberarse de los grilletes de la lógica y la razón. Se inspiraron en ciertos aspectos del dadaísmo y en las ideas del psicoanalista austríaco Sigmund Freud, que creía que el estudio de los sueños podía ayudarnos a comprender el inconsciente y liberar recuerdos y deseos reprimidos. La mayoría de las obras surrealistas (tanto las del llamado surrealismo «orgánico» de Joan Miró como las del surrealismo «onírico» de Salvador Dalí) abordan pulsiones perturbadoras tales como el miedo, el deseo y la erotización.

El automatismo fue una de las técnicas de las que se valió el surrealismo para crear. Se trata de un método con el que el artista dibuja o pinta eliminando el pensamiento de modo que las imágenes broten directamente del inconsciente. Joan Miró, que pintaba sus brillantes formas biomórficas instintivamente, declaró lo siguiente: «Conforme pinto, la imagen comienza a afirmarse bajo mi pincel». Salvador Dalí fue otro célebre surrealista. Sus «fotografías de sueños pintados a mano» consisten en escenas alucinantes de ejecución realista repletas de yuxtaposiciones sorprendentes mediante las que explora sus fobias y deseos. Dalí fue un genio de la autopromoción. Su bigote, meticulosamente erguido

y encerado, se convirtió en un rasgo distintivo de su aspecto. La obra, el comportamiento y el aspecto de Dalí se convirtieron en emblemas del surrealismo.

Alberto Giacometti fue responsable de las obras maestras de la escultura surrealista. *Mujer con la garganta cortada*, una construcción de 1932 en bronce de un cuerpo femenino desmembrado con apariencia de insecto, y *Manos sosteniendo el vacío* (*Objeto invisible*), de 1934, retratan el cuerpo femenino con rasgos inhumanos y peligrosos. *Manos sosteniendo el vacío* aúna dos ideas importantes para muchos de los surrealistas: la idea de la máscara deshumanizadora (máscaras africanas, máscaras de gas, máscaras industriales, etc.) y la idea de la mantis hembra que asesina y decapita al macho durante la cópula. Así, la extraña y triste figura de *Manos sosteniendo el vacío* podría ser de la «hembra asesina» y representar el miedo a las mujeres y a la muerte y la emoción del sexo peligroso. Para Breton, la pieza era «la emanación del deseo de amar y ser amado».

Man Ray fue el primer fotógrafo surrealista. Gracias a la manipulación en el cuarto oscuro, los primeros planos y las yuxtaposiciones sorprendentes, la fotografía demostró ser una disciplina adecuada para aislar las imágenes surrealistas presentes en el mundo real. El doble estatus de la fotografía como forma documental y como arte reforzó la idea surrealista de que el mundo está repleto de símbolos eróticos y encuentros surrealistas.

El surrealismo irrumpió en la escena internacional durante la década de 1930 gracias a importantes exposiciones celebradas en Bruselas, Copenhague, Londres, Nueva York y París. A su muerte, acaecida en 1966, Breton había hecho del surrealismo uno de los movimientos más populares del siglo XX. Se había extendido por todo el planeta afectando a todas las disciplinas, y su propio nombre ha pasado al lenguaje común como sinónimo de *extraño*.

ARTISTAS DESTACADOS

Salvador Dalí (1904-1989), España
Max Ernst (1891-1976), Alemania
Alberto Giacometti (1901-1966), Suiza
René Magritte (1898-1967), Bélgica
Joan Miró (1893-1983), España
Meret Oppenheim (1913-1985), Suiza
Man Ray (1890-1977), Estados Unidos

RASGOS PRINCIPALES

Uso de yuxtaposiciones extrañas e imágenes extravagantes
 y oníricas
Ambigüedad
Juegos entre los títulos y las imágenes y amor por los juegos
 visuales y verbales
Temas relacionados con el miedo y el deseo

SOPORTES

Todos

COLECCIONES PRINCIPALES

Fondation Beyeler, Riehen/Basilea, Suiza
Fundació Joan Miró, Barcelona, España
Museo Nacional Centro de Arte Reina Sofia, Madrid, España
Museum of Modern Art, Nueva York, Estados Unidos
Neue Nationalgalerie, Berlín, Alemania
Salvador Dalí Museum, St. Petersburg, Estados Unidos
Solomon R. Guggenheim Museum, Nueva York, Estados Unidos
Stedelijk Museum, Ámsterdam, Países Bajos
Tate, Londres, Reino Unido
Teatro-Museo Dalí, Figueres, España
The Menil Collection, Houston, Estados Unidos

ARTE CONCRETO
1930-h. 1960

El artista y teórico neerlandés Theo van Doesburg, fundador de De Stijl, definió el arte concreto en un manifiesto publicado en 1930. En este, se distinguían sucintamente el arte concreto, por una parte, toda una serie de nuevos estilos figurativos (tales como el realismo social y el surrealismo) y, por otra, ciertas formas de arte abstracto, la abstracción expresiva y las obras abstraídas de la naturaleza, o «naturaleza abstracta» (formas tales como el cubismo, el futurismo y el purismo).

Por contraste, el arte concreto, nacido del suprematismo, el constructivismo y del De Stijl, carecía de elementos sentimentales, nacionalistas y románticos. Este arte pretendía tener una validez y una claridad universales y ser producto de la conciencia y la mente racional de artistas que prescindieran del ilusionismo y del simbolismo. Es un arte que nació para ser concreto: una entidad por sí mismo, no un vehículo de ideas espirituales o políticas. En la práctica, el término «arte concreto» se convirtió en sinónimo de «abstracción geométrica», tanto en pintura como en escultura. Es un arte en el que se enfatiza el uso de materiales y espacios reales y que gusta del empleo de cuadrículas, figuras geométricas y superficies lisas. Sus practicantes solían tomar como punto de partida conceptos científicos o fórmulas matemáticas. Las obras resultantes son frías, calculadas, impersonales y precisas.

Max Bill
Ritmo en cuatro cuadrados,
1943
Óleo sobre lienzo,
30 x 120 cm
Kunsthaus, Zúrich

La obra de Bill se caracteriza por la atención a los detalles, la claridad y la sencillez geométrica. El énfasis de sus pinturas, rigurosamente compuestas, recae en el uso de materiales y espacios reales.

ARTISTAS DESTACADOS

Max Bill (1908-1994), Suiza

César Domela (1900-1992), Países Bajos

Jean Hélion (1904-1987), Francia

Barbara Hepworth (1903-1975), Reino Unido

Ben Nicholson (1894-1982), Reino Unido

Ad Reinhardt (1913-1967), Estados Unidos

RASGOS PRINCIPALES

Abstracción geométrica

Frialdad en la ejecución

Atención a los detalles

Claridad

SOPORTES

Pintura y escultura

PRINCIPALES COLECCIONES

Hirshhorn Museum and Sculpture Garden, Washington D. C.,
Estados Unidos

Museum Haus Konstruktiv, Zúrich, Suiza

Museum für Konkrete Kunst, Ingolstadt, Alemania

Museu de Arte Moderna, Río de Janiero, Brasil

Tate St Ives, St. Ives, Reino Unido

REGIONALISMO ESTADOUNIDENSE

h. 1930 - h. 1940

Dos acontecimientos clave de la década de 1930, la Gran Depresión y el surgimiento del fascismo en Europa, hicieron que muchos artistas estadounidenses se alejaran de la abstracción y adoptasen estilos pictóricos realistas para documentar la vida estadounidense. Junto con los realistas sociales, los pintores del regionalismo estadounidense (también llamados «pintores del gótico estadounidense» y «pintores de la American Scene») produjeron imágenes del país que van desde un melancólico aislamiento hasta el esplendor de un nuevo edén rural.

Las escenas de la arquitectura vernácula rural y provinciana de Charles Burchfield y las imágenes de desolación de la vida urbana y periférica de Estados Unidos realizadas por Edward Hopper transmiten una intensa sensación de soledad y desesperación. Estos temas son más optimistas y nostálgicos en los pinceles de Thomas Hart Benton y Grant Wood. Benton ejecutó murales públicos en los que representó la historia social idealizada de los habitantes del medio oeste con una musculosa figuración que recuerda a Miguel Ángel. Grant Wood firmó la pintura regionalista más célebre, *Gótico americano* (1930). La lúgubre representación de estos estoicos granjeros puritanos de Iowa le proporcionó a los Estados Unidos de la Gran Depresión una imagen en la que se exaltaba la resistencia de los esforzados habitantes del interior del país.

Grant Wood
Gótico americano, 1930
Óleo sobre cartón laminado,
78 x 65,3 cm
Art Institute of Chicago,
Chicago

El gran realismo que caracteriza el estilo de Wood tiene su origen en el estudio que llevó a cabo de la pintura flamenca del siglo XVI. Esta pintura, que gozó de una enorme popularidad en la época, se ha introducido en el imaginario colectivo en parte gracias a las abundantes variantes (en las que los granjeros se ven sustituidos por todo tipo de dúos, desde *yuppies* hasta parejas presidenciales) realizadas por publicistas y caricaturistas. **Esta obra se ha convertido en todo un emblema nacional, hasta el punto de que la casa del fondo es en la actualidad una atracción turística en Eldon, Iowa.**

ARTISTAS DESTACADOS

Thomas Hart Benton (1889-1975), Estados Unidos
Charles Burchfield (1893-1967), Estados Unidos
Edward Hopper (1882-1967), Estados Unidos
Grant Wood (1891-1942), Estados Unidos

RASGOS PRINCIPALES

Realismo
Tono nostálgico y heroico
Sujetos comunes y anónimos
Imaginario estadounidense

SOPORTES

Pintura, grabado y muralismo

PRINCIPALES COLECCIONES

Art Institute of Chicago, Chicago, Estados Unidos
Burchfield Penney Art Center, Buffalo, Estados Unidos
Cincinnati Art Museum, Cincinnati, Estados Unidos
Smithsonian American Art Museum, Washington D. C., Estados Unidos
Whitney Museum of American Art, Nueva York, Estados Unidos

REALISMO SOCIAL
h. 1930 - h. 1940

Tras la Gran Depresión y el auge del fascismo en Europa, los artistas izquierdistas estadounidenses intentaron distanciarse de la decadencia con la que se percibía Europa y su abstracción. En su búsqueda de un arte puramente «estadounidense» que definiera al país y lo diferenciase de Europa, tomaron la escuela Ashcan y el muralismo mexicano como ejemplos de un arte figurativo popular con contenido social. Aunque a menudo abordaron los mismos temas, la cruda mirada y el sórdido realismo de los realistas sociales

hace que su obra se diferencie tanto de los heroicos campesinos del realismo socialista soviético como de la visión idealizada del pasado agrario estadounidense de los regionalistas (*véase* «Regionalismo estadounidense»).

Ben Shahn, Reginald Marsh, los hermanos Moses y Raphael Soyer, William Gropper e Isabel Bishop –también llamados a veces «realistas urbanos»– documentaron el coste humano de las tragedias políticas y económicas de la época con una mezcla característica de reportaje y mordaz crítica social. Shahn, fotógrafo y pintor, representó con frecuencia, al igual que muchos de sus colegas, a las víctimas de errores judiciales. Shahn y otros artistas y fotógrafos de la década de 1930 trabajaron para la Farm Security Administration, lo que les permitió dejar constancia de las condiciones de pobreza del mundo rural para agitar conciencias y buscar ayudas federales.

Ben Shahn
*Años de polvo: la
Resettlement Administration
rescata a las víctimas
y les vuelve a dar un uso
apropiado a las tierras*, 1936
Litografía, 96,2 x 63,5 cm
Library of Congress,
Washington D. C.

El trabajo que desempeñó Shahn en la Farm Security Administration and Resettlement Agency le puso en contacto con las duras condiciones de vida del mundo rural durante la Gran Depresión. Este cartel estaba concebido para promover los programas de ayuda gubernamental destinados a ayudar a que la gente volviera a salir adelante.

ARTISTAS DESTACADOS

Isabel Bishop (1902-1988), Estados Unidos
William Gropper (1897-1977), Estados Unidos
Reginald Marsh (1898-1954), Estados Unidos
Alice Nellie (1900-1984), Estados Unidos
Ben Shahn (1898-1969), Estados Unidos
Moses Soyer (1899-1974), Estados Unidos
Raphael Soyer (1899-1987), Estados Unidos

RASGOS PRINCIPALES

Estilo figurativo y narrativo
Compromiso social
Imágenes de pobres y oprimidos
Realismo urbano

SOPORTES

Pintura, artes gráficas y fotografía

COLECCIONES PRINCIPALES

Art Institute of Chicago, Chicago, Estados Unidos
Butler Institute of American Art, Youngstown, Estados Unidos
Metropolitan Museum of Art, Nueva York, Estados Unidos
National Museum of Women in the Arts, Washington D. C.,
 Estados Unidos
Smithsonian American Art Museum, Washington D. C., Estados Unidos
Springfield Museum of Art, Springfield, Estados Unidos
The Phillips Collection, Washington D. C., Estados Unidos
Whitney Museum of American Art, Nueva York, Estados Unidos

REALISMO SOCIALISTA
1934-h. 1985

El realismo socialista fue declarado estilo artístico oficial de la
Unión Soviética en 1934. Todos los artistas pasaron a formar parte de
la Unión de Artistas Soviéticos y produjeron obras según la forma aceptada.
Los tres principios rectores del realismo socialista eran la lealtad al partido,
la presentación de la ideología correcta y la accesibilidad. El modo predilecto
fue el realismo, más comprensible para la masa, aunque no se trató de un
realismo crítico (tal y como el de los realistas sociales del resto del mundo),
sino uno con fines inspiracionales y educativos. El realismo socialista
debía glorificar al Estado y celebrar la superioridad de la sociedad
sin clases que estaban construyendo los sóviets. Tanto sus temas
como su representación se sometieron a una meticulosa vigilancia.

Isaak Brodski
*Asamblea del Consejo
Militar Revolucionario de
la URSS, presidida por
Kliment Voroshílov,* 1929
Óleo sobre lienzo,
95,5 x 129,5 cm
Colección privada

**Brodski fue un destacado
exponente de la pintura
realista socialista
conocido por sus obras de
acontecimientos y líderes
políticos. Practicó un
estilo figurativo académico
y convencional que se
ajustaba a las necesidades
del Estado.**

El mérito artístico quedaba definido por el grado en el que una obra contribuía a la construcción del socialismo, y aquellas obras que no lo hacían se prohibían. En las pinturas que aprobaba el Estado solían figurar hombres y mujeres trabajando o practicando deportes, asambleas políticas, líderes políticos y los logros de la tecnología soviética. Se trata de obras realizadas con un estilo idealizado naturalista en las que figuran jóvenes, musculosos y alegres miembros de una sociedad progresista y sin clases cuyos líderes ostentan el estatus de héroes. El realismo socialista siguió siendo el estilo oficial de la Unión Soviética y de sus satélites hasta que Mijaíl Gorbachov puso en marcha la campaña de *glasnot* («apertura»), a mediados de la década de 1980.

ARTISTAS DESTACADOS

Isaak Brodski (1884-1939), URSS

Aleksandr Deïneka (1899-1969), URSS

Aleksandr Gerasimov (1881-1963), URSS

Sergei Gerasimov (1885-1964), URSS

Aleksandr Laktionov (1910-1972), URSS

Vera Mújina (1889-1953), URSS

Boris Vladimirski (1878-1950), URSS

RASGOS PRINCIPALES

Escenas de granjas colectivas y ciudades industrializadas

Escala monumental

Aires de optimismo heroico

Naturalismo idealizado

SOPORTES

Todos

COLECCIONES PRINCIPALES

Academia Rusa del Museo de Bellas Artes, San Petersburgo, Rusia

Galería de Arte Estatal de Astracán, Astracán, Rusia

Galería Estatal Tretiakov, Moscú, Rusia

Museo Estatal de Rusia, San Petersburgo, Rusia

Museo Histórico Estatal, Moscú, Rusia

UN NUEVO DESORDEN
1945-1965

-

Es verdad que lo único que se le ha pedido a nuestra generación es que sea capaz de vérselas con la desesperación.

-

Albert Camus

1944

ABSTRACCIÓN ORGÁNICA
Década de 1940 - década de 1950

El término «abstracción orgánica» hace referencia al uso de formas abstractas redondeadas basadas en las que se dan en la naturaleza. Este estilo, también llamado «abstracción biomórfica», fue un rasgo destacado en la obra de muchos artistas diferentes, en especial de las décadas de 1940 y 1950, tales como Jean (Hans) Arp, Joan Miró, Barbara Hepworth y Henry Moore. Las figuras de sus esculturas dejan ver afinidades evidentes con formas naturales tales como las de los huesos, las conchas y las piedras. Realizaron obras muy populares que gustaron tanto a otros artistas como a toda una generación de diseñadores de mobiliario, sobre todo en Estados Unidos, Escandinavia e Italia.

Los novedosos desarrollos tecnológicos (tales como las nuevas técnicas de flexión y las nuevas láminas de distintos materiales) permitieron que

Henry Moore
Figura reclinada, 1936
Madera de olmo,
105,4 x 227,3 x 89,2 cm
The Hepworth Wakefield,
Wakefield

En 1937, Moore dejó constancia de su creencia en la existencia de «formas universales a las que todos estamos subconscientemente vinculados y ante las que se puede reaccionar si el control consciente no las encierra». Las formas redondeadas y fluidas de sus esculturas fueron admiradas como «dibujos en el espacio» por otros artistas y diseñadores.

destacados diseñadores de mobiliario de Estados Unidos, tales como Charles y Ray Eames e Isamu Noguchi, elaboraran diseños cada vez más orgánicos. Esto, combinado con la percepción generalizada de que las formas redondeadas eran más cómodas, hizo que el mobiliario orgánico resultase revolucionario a la vez que acogedor.

En Italia, el diseño orgánico desempeñó un importante papel en la reconstrucción de la posguerra. De la fusión del diseño estadounidense, el surrealismo y las esculturas de Moore y Arp, surgió una estética orgánica que se aplicó tanto en el diseño industrial como en el de interiores y de mobiliario. En Escandinavia también se cultivó el diseño orgánico en las décadas de 1940 y 1950, con arquitectos-diseñadores como Alvar Aalto que fusionó la abstracción orgánica con el refinamiento modernista en edificios, interiores, mobiliario y piscinas.

ARTISTAS Y DISEÑADORES DESTACADOS

Alvar Aalto (1898-1976), Finlandia
Jean (Hans) Arp (1886-1966), Francia-Alemania
Achille Castiglioni (1918-2002), Italia
Charles Eames (1907-1978), Estados Unidos
Ray Eames (1912-1988), Estados Unidos
Barbara Hepworth (1903-1975), Reino Unido
Arne Jacobsen (1902-1971), Dinamarca
Joan Miró (1893-1983), España
Henry Moore (1898-1986), Reino Unido
Isamu Noguchi (1904-1988), Estados Unidos

RASGOS PRINCIPALES

Formas abstractas redondeadas
La naturaleza como fuente de inspiración

SOPORTES

Pintura, escultura, diseño de mobiliario, arquitectura y diseño industrial

COLECCIONES PRINCIPALES

Designmuseum Danmark, Copenhague, Dinamarca
Henry Moore Studios & Gardens, Perry Green, Reino Unido
Museo del Design 1880-1980, Milán, Italia
Museum of Modern Art, Nueva York, Estados Unidos
Noguchi Museum, Long Island City, Estados Unidos
Tate St Ives, St. Ives, Reino Unido
The Hepworth Wakefield, Wakefield, Reino Unido
Vitra Design Museum, Weil am Rhein, Alemania

ARTE EXISTENCIALISTA
h. 1945-h. 1960

El existencialismo fue la filosofía más popular en la Europa de posguerra.
Para esta corriente, el ser humano está solo en el mundo sin ninguna
moral ni sistema religioso donde apoyarse ni tomar como guía. Por un
parte, el ser humano se ve abocado a percibir su soledad y la futilidad
y el absurdo de la existencia; por otra, tiene la libertad de definirse para
reinventarse con cada una de sus acciones. Estos temas se apoderaron del
sentimiento de los primeros años de la posguerra y ejercieron una enorme

influencia en el devenir artístico y literario de la década de 1950. Para escritores tales como Jean-Paul Sartre, Albert Camus y Samuel Beckett el artista era alguien que no cesaba de buscar nuevas formas de expresión, una representación constante del dilema existencialista del ser humano.

Jean Fautrier y Germaine Richier –elogiados por su «autenticidad» (concepto clave del pensamiento existencialista)– realizaron pinturas y esculturas que se consideraron esperanzadoras u optimistas en función de si se interpretaban como imágenes de los horrores de la guerra o del poder del ser humano para sobreponerse a estos. Para muchos, el antiguo surrealista Alberto Giacometti fue el artista existencialista arquetípico. Su obsesiva recreación del mismo tema y sus frágiles figuras perdidas en espacios abiertos expresan el aislamiento y la pugna del ser humano, así como la constante necesidad de volver al principio y recomenzarlo todo. La teatralidad, la violencia y la claustrofobia de las pinturas de Francis Bacon y la perturbadora atmósfera de los retratos hiperrealistas de Lucian Freud durante la década de 1940 hicieron que también se les considerase artistas existencialistas.

Jean Fautrier
Rehén, n.º 24, 1945
Técnica mixta sobre lienzo cubierto de papel,
35 x 27 cm
Colección privada

Fautrier realizó su serie de pinturas y esculturas más conocida, «Rehenes», mientras se escondía en un manicomio situado en los alrededores de París durante la guerra, desde donde podía escuchar los gritos de los prisioneros torturados y ejecutados por los nazis en el bosque circundante. Esta desgarradora experiencia se refleja en las propias obras. La manipulación de los materiales, dispuestos en capas y en superficies marcadas, transmite la sensación de estar ante la carne mutilada de partes corporales cercenadas. A pesar de producir cuadros de una violencia tan explícita, Fautrier no llegó a representar por completo en ellos la figura humana.

ARTISTAS DESTACADOS

Francis Bacon (1909-1992), Reino Unido
Jean Fautrier (1898-1964), Francia
Lucian Freud (1922-2011), Reino Unido
Alberto Giacometti (1901-1966), Suiza
Germaine Richier (1904-1959), Francia

RASGOS PRINCIPALES

Temática relacionada con la autenticidad, la angustia, la alienación, el absurdo, el malestar, la transformación, la metamorfosis, la ansiedad y la libertad

SOPORTES

Pintura, escultura y literatura

COLECCIONES PRINCIPALES

Centre Georges Pompidou, París, Francia
Fondation Beyeler, Riehen/Basilea, Suiza
Louisiana Museum of Modern Art, Humlebæk, Dinamarca
Moderna Museet, Estocolmo, Suecia
Stedelijk Museum, Ámsterdam, Países Bajos
Tate, Londres, Reino Unido

OUTSIDER ART
h. 1945 - actualidad

El término *outsider art* hace referencia al producido por artistas
sin formación. A este arte creado por artistas que no forman parte
del sistema artístico también se le conoce como «*art brut*» (arte en bruto),
«arte visionario», «arte intuitivo», «arte folclórico», «arte autodidacta»
y *grassroot art* (arte básico). Algunas de las obras más impresionantes
del *outsider art* son estructuras monumentales erigidas a lo largo de
muchos años. Una de ellas es el extraño Palais Idéal de Hauterives, Francia,

comenzado en 1879 por el cartero francés Le Facteur Cheval. Las excéntricas Watts Towers de Los Ángeles, California (1921-1954), del obrero de la construcción italiano Simon Rodia, es otro de estos célebres monumentos. Tanto Cheval como Rodia trabajaron en sus edificios durante treinta años. También destaca el extraordinario Rock Garden de Chandigarh, un *environnement* de más de 10 hectáreas creado por Nek Chand, un inspector de carreteras de la India.

Los artistas del *outsider art*, admirados por su sinceridad y perseverancia, presentan el seductivo modelo del artista como ser que se ve abocado a crear: se trata de la idea de la creación artística como una necesidad, no como una opción. El reconocimiento y la apreciación del público, cada vez mayores, han hecho que el *outsider art* pase a formar parte del *mainstream*. Un ejemplo destacado es Howard Finster, cuya obra llegó al gran público gracias a las carátulas de discos que realizó para Talking Heads (*Little Creatures*, 1985) y R.E.M. (*Reckoning*, 1988). El *outsider art* ha entrado en importantes museos y sus monumentos y *environnements* están protegidos en la actualidad.

Adolf Wölfli
Costa de Europa Occidental o el océano Atlántico, 1911
Lápices de colores sobre periódico, 99,5 x 71,1 cm
Adolf Wölfli-Stiftung, Kunstmuseum, Berna

El artista esquizofrénico Wölfli elaboró su monumental autobiografía durante las casi tres décadas que pasó recluido en una celda de un sanatorio mental. Se trata de una combinación de realidad e imaginación en un viaje fantástico narrado mediante textos e ilustraciones de elaborados detalles.

ARTISTAS DESTACADOS

Nek Chand (1924-2015), India
Le Facteur (Ferdinand) Cheval (1836-1924), Francia
Howard Finster (1916-2001), Estados Unidos
William Hawkins (1895-1990), Estados Unidos
Simon Rodia (h. 1879-1965), Italia-Estados Unidos
Bill Traylor (1854-1949), Estados Unidos
Alfred Wallis (1855-1942), Reino Unido
Adolf Wölfli (1864-1930), Suiza

RASGOS PRINCIPALES

Rasgos naífs, expresión directa y crudeza

SOPORTES

Pintura, escultura, instalación y *environnement*

COLECCIONES PRINCIPALES

Adolf Wölfli-Stiftung, Kunstmuseum, Berna, Suiza
Collection de l'Art Brut, Lausana, Suiza
High Museum of Art, Atlanta, Estados Unidos
Milwaukee Art Museum, Milwaukee, Estados Unidos
Muzej naivne i marginalne umetnosti, Jagodina, Serbia
Smithsonian American Art Museum, Washington D. C., Estados Unidos
The Whitworth, University of Manchester, Mánchester, Reino Unido

INFORMALISMO
h. 1945 - h. 1960

El término informalismo proviene de la expresión francesa *art informel* y fue uno de los varios que se emplearon en Europa para hacer referencia a un tipo de pintura abstracta gestual que dominó en el mundo del arte internacional de mediados de la década de 1940 a finales de la de 1950. Entre los otros que se usaron están «abstracción lírica», «pintura matérica» y «tachismo». Influidos por el existencialismo de la época, los informalistas fueron celebrados por la individualidad, autenticidad, espontaneidad y el compromiso emocional y físico de su proceso de creación cuyo único tema parecía ser «la interioridad» del artista. La abstracción lírica llamó la atención sobre el hecho físico de la pintura gracias a Georges Mathieu, Hans Hartung y Wols; en cuanto a la pintura matérica, Jean Fautrier y Alberto Burri enfatizaron la evocación de los materiales, y el tachismo (del francés *tâche*, «mancha»), representado por Patrick Heron y Henri Michaux, se centró en los gestos expresivos de las marcas de los artistas.

La popularidad de la que gozó la abstracción gestual expresiva durante la década de 1950 dio pie a que el expresionismo abstracto y el informalismo se convirtieran en un estilo internacional de la posguerra. Con todo, a finales de dicha década surgió una nueva generación de artistas (*véanse* «neodadaísmo», «nuevos realistas» y «*pop art*»).

Wols
El fantasma azul, 1951
Óleo sobre lienzo,
73 x 60 cm
Museum Ludwig, Colonia

Wols fue una gran inspiración tanto para artistas plásticos como para escritores, como es el caso de Jean-Paul Sartre, que escribió lo siguiente en 1963, mucho después de la muerte del artista: «Wols, humano a la vez que marciano, se aplica a ver el planeta con ojos inhumanos: para él, esta es la única forma de universalizar nuestra experiencia».

ARTISTAS DESTACADOS

Alberto Burri (1915-1995), Italia
Jean Fautrier (1898-1964), Francia
Hans Hartung (1904-1989), Alemania-Francia
Patrick Heron (1920-1999), Reino Unido
Georges Mathieu (1921-2012), Francia
Henri Michaux (1899-1984), Bélgica-Francia
Wols (Alfred Otto Wolfgang Schulze; 1913-1951), Alemania

RASGOS PRINCIPALES

Manchas de color gestuales, expresivas, espontáneas y crudas
Materiales inusuales y técnicas mixtas

SOPORTE

Pintura

COLECCIONES PRINCIPALES

Centre Georges Pompidou, París, Francia
Hamburger Kunsthalle, Hamburgo, Alemania
Museo del Novecento, Milán, Italia
Solomon R. Guggenheim Museum, Nueva York, Estados Unidos
Tate, Londres, Reino Unido

EXPRESIONISMO ABSTRACTO
h. 1945-h. 1960

El término «expresionismo abstracto» hace referencia a las pinturas de un grupo de artistas afincados en Estados Unidos que tuvieron un papel destacado durante las décadas de 1940 y 1950 y entre los que se incluyen Willem de Kooning, Franz Kline, Robert Motherwell, Barnett Newman, Jackson Pollock, Mark Rothko y Clyfford Still. La *Action Painting* («pintura de acción») y el *Colour Field* («campo de color») son términos que hacen referencia a distintas tendencias del expresionismo abstracto. La *Action Painting*, por ejemplo, subrayaba la perentoria implicación corporal del *drip painting* («pintura al goteo»), o *dripping*, del artista Pollock, las violentas pinceladas de De Kooning y las audaces y monumentales formas en blanco y negro de Kline. También transmitía el compromiso del arte con el acto creativo con relación a la continua toma de decisiones, vinculándose así la obra de estos pintores con el ambiente dominante de los primeros años de posguerra, en el que la pintura no se tenía por un mero objeto, sino por

Mark Rothko
*Banda de luz n.º 27
(Banda blanca)*, 1954
Óleo sobre lienzo,
205,7 x 220 cm
Colección privada

Rothko siempre insistió en que sus pinturas tenían que colgarse juntas, cerca entre sí y próximas al nivel del suelo para que, así, el público se implicase con ellas lo más directamente posible. «No soy un artista abstracto –declaró–. Lo único que me interesa es expresar emociones humanas».

Jackson Pollock
Ritmo de otoño,
(número 30), 1950
Óleo sobre lienzo,
266,7 x 525,8 cm
Metropolitan Museum
of Art, Nueva York

Lejos de ser producto de la despreocupación, las *drip paintings* de Pollock se ciñen a una estricta disciplina y transmiten una fuerte sensación de ritmo y armonía, la cual algunos críticos han relacionado con su etapa como estudiante de Thomas Hart Benton (*véase* «regionalismo estadounidense»). Las pinturas de Pollock también bebieron de los análisis jungianos y dejan ver con frecuencia ciertos elementos de los mitos, tales como altares, sacerdotes, tótems y chamanes.

un documento de la pugna existencialista con la libertad, la responsabilidad y la autodefinición. El *Colour Field* es el estilo que desarrollaron, entre otros, Rothko, Still y Newman, pintores que emplearon bloques unificados de intensos colores para invitar a la contemplación.

Si bien muchas de estas obras son abstractas, sus creadores insistieron en que no estaban desprovistas de temas. Al igual que los expresionistas, consideraban que el auténtico sujeto del arte eran las emociones y las batallas interiores del artista, y para expresarlo se valieron del potencial expresivo y simbólico de los aspectos fundamentales del proceso pictórico –el gesto, el color, la forma y la textura–. Lo que estos artistas buscaban en última instancia era de índole subjetiva y emocional: «emociones humanas básicas» (Rothko); «solo a mí mismo, no a la naturaleza» (Still); «expresar mis sentimientos en lugar de ilustrarlos» (Pollock); «una búsqueda del significado oculto de la vida» (Newman); «poner algo de orden en nosotros mismos» (De Kooning), y «unirse uno mismo con el universo» (Motherwell). Con sus contemporáneos europeos (*véanse* «arte existencialista» e «informalismo») tuvieron en común la visión romántica del artista alienado de la sociedad convencional, de una figura moralmente obligada a crear un nuevo tipo de arte que pudiera hacer frente a la irracionalidad y el absurdo del mundo.

El más conocido practicante de la *Action Painting* es Pollock. Después de que la revista *Life* lo filmase y fotografiase en 1949, trabajando, «Jack the Dripper» («Jack el Goteador», juego de palabras con Jack the Ripper, «Jack el Destripador») se convirtió en el arquetipo del nuevo artista. En la década de 1950 puso en práctica la radical innovación que suponía la colocación del lienzo en el suelo para verterle la pintura directamente de la lata o usar un palo o una pala para ello, dando lugar a laberínticas imágenes

que decribió como «energía y movimiento hechos visibles». De Kooning es conocido sobre todo por su compromiso con la figura humana, sobre todo con las *pin-ups* estadounidenses, conocidas por los carteles publicitarios de todo el país. La fama le llegó con la serie «Mujer», de la década de 1950. La expresiva violencia de sus pinceladas dio lugar a una monstruosa pero memorable imagen de la ansiedad sexual. Mark Rothko fue el más religioso de los expresionistas abstractos. Sus pinturas de madurez se basan en campos de color apilados horizontalmente y que parecen flotar y estar iluminados por un brillo etéreo.

El expresionismo abstracto recibió el reconocimiento internacional a finales de la década de 1950. Sin embargo, una nueva generación de artistas cansados del heroísmo y la angustia alienada formulados por sus predecesores (*véanse* «neodadaísmo», «nuevo realismo» y «pop art») ya lo observaban con escepticismo para aquel entonces.

Willem de Kooning
Mujer sentada, 1952
Grafito, carboncillo y pastel
sobre papel, 46 x 51 cm
Colección privada, Boston

De Kooning se hizo célebre por la serie de pinturas titulada «Mujer». He aquí lo que dijo en 1964 con relación a esta: «Quería que fuesen divertidas, así que les di un aire satírico y monstruoso, como si fueran sibilas [...]. Aunque creo poder pintar muchachas muy jóvenes, una vez que acabo, a las únicas que me encuentro es a sus madres».

ARTISTAS DESTACADOS

Franz Kline (1910–1962), Estados Unidos
Willem de Kooning (1904–1997), Países Bajos–Estados Unidos
Robert Motherwell (1915–1991), Estados Unidos
Barnett Newman (1905–1970), Estados Unidos
Jackson Pollock (1912–1956), Estados Unidos
Mark Rothko (1903–1970), Estados Unidos
Clyfford Still (1904–1980), Estados Unidos

RASGOS PRINCIPALES

Abstracto, gestual, expresivo, emocional, grandes manchas de color

SOPORTE

Pintura

COLECCIONES PRINCIPALES

Clifford Still Museum, Denver, Estados Unidos
Kawamura Memorial DIC Museum of Art, Sakura, Japón
Museum of Contemporary Art, Los Ángeles, Estados Unidos
Museum of Modern Art, Nueva York, Estados Unidos
National Gallery of Art, Canberra, Australia
National Gallery of Art, Washington D.C., Estados Unidos
Rothko Chapel, Houston, USA Tate, Londres, Reino Unido
Whitney Museum of American Art, Nueva York, Estados Unidos

CoBrA
1948-1951

CoBrA fue un colectivo conformado sobre todo por artistas del norte de Europa que sumaron fuerzas de 1948 a 1951 para promover su idea de un nuevo arte expresionista para el pueblo. El nombre del grupo procede de las primeras letras de sus ciudades natales: Copenhague, Bruselas y Ámsterdam.

En el clima de desesperación tras la Segunda Guerra Mundial, este grupo de jóvenes artistas buscó un arte de inmediatez que pudiese transmitir la inhumanidad del hombre a la vez que la esperanza de un futuro mejor. En su búsqueda de una libertad expresiva total, los artistas de CoBrA se inspiraron en distintas fuentes. En el arte prehistórico, el arte primitivo, el arte folclórico, el grafiti, la mitología nórdica, el arte infantil y el producido por individuos desequilibrados mentalmente encontraron la inocencia perdida y la confirmación de la necesidad primordial del ser humano de expresar sus deseos, tanto los hermosos como los violentos, así como los festivos y los catárticos.

Llegada la década de 1950, los continuados conflictos bélicos y el desarrollo de la guerra fría hicieron difícil que el grupo pudiera mantener su optimismo utópico. Aunque el grupo se deshizo oficialmente en 1951, muchos de sus miembros siguieron practicando el estilo propio de CoBrA y apoyando y participando en revolucionarios proyectos vitales y artísticos.

Karel Appel
Niños haciéndose preguntas,
1949
Técnica mixta,
87,3 × 59,8 cm
Tate, Londres

Las obras de violentos colores de Appel sobre niños haciéndose preguntas provocaron un escándalo en Ámsterdam en 1949. El mural que realizó en la cafetería del ayuntamiento de dicha ciudad fue cubierto con papel después de que los trabajadores del lugar denunciasen que no podían comer en presencia de la obra.

ARTISTAS DESTACADOS

Pierre Alechinsky (n. 1927), Bélgica
Karel Appel (1921-2006), Países Bajos
Constant (Constant Anton Nieuwenhuys; 1920-2005), Países Bajos
Corneille (Cornelis Guillaume van Beverloo; 1922-2010), Países Bajos
Asger Jorn (1914-1973), Dinamarca

RASGOS PRINCIPALES

Intensos colores primarios y pinceladas expresivas

SOPORTES

Pintura, *assemblage* y artes gráficas

COLECCIONES PRINCIPALES

Centre Georges Pompidou, París, Francia
Cobra Museum voor Moderne Kunst, Amstelveen, Países Bajos
Louisiana Museum of Modern Art, Humlebæk, Dinamarca
Museum Jorn, Silkeborg, Dinamarca
Solomon R. Guggenheim Museum, Nueva York, Estados Unidos
Stedelijk Museum, Ámsterdam, Países Bajos

BEAT ART
1948 - h. 1965

La generación *beat* abarca a distintos escritores, artistas visuales y cineastas vanguardistas en torno a Estados Unidos durante la década de 1950. Compartían el desprecio por el conformismo y la cultura materialista y el rechazo a ignorar el lado oscuro de la vida estadounidense (su violencia, corrupción, censura, racismo e hipocresía social). Los miembros de la generación *beat*, conocidos a veces como «existencialistas estadounidenses», se sintieron aislados de lo convencional y buscaron crear su propia contracultura. Drogas, *jazz*, vida nocturna, budismo zen y ocultismo formaron parte de la creación de la cultura *beat*.

En contraposición a la idea nostálgica de la década de 1950 como una época de conformismo y dicha, el *beat art* retrata el *American way of life* con todas sus esperanzas, aspiraciones y fracasos. Los *collages* de Wallace Berman elaborados en una fotocopiadora presentan montajes con elementos de la cultura popular, los lugares comunes y lo místico, mientras que la serie de *collages* de Jess titulada «Tricky Cad» («Canalla tramposo»), elaborada con recortes de tiras cómicas de Dick Tracy, presenta una visión de un mundo enloquecido que ni el superdetective alcanza a comprender.

Las obras *beat* se vieron absorbidas por el *mainstream* en la década de 1960, durante la cual los *beatniks* participaron en programas televisivos y revistas populares. Con todo, la influencia de la generación *beat* sobrevivió y su inconformismo subversivo siguió inspirando a sucesivas generaciones de jóvenes y artistas.

Jess
Tricky Cad: caso V, 1958
Periódico, película
de acetato de celulosa,
cinta adhesiva negra,
tela y papel sobre cartón,
33,7 x 63,4 cm
Colección privada

Los *collages* de cómics de Jess, en los que juega con el nombre del célebre detective privado ficticio Dick Tracy, presentan un mundo tenso y confuso en el que los personajes no pueden comunicarse y critican oblicuamente la carrera armamentística, el macartismo y la corrupción política.

ARTISTAS DESTACADOS

Wallace Berman (1926-1976), Estados Unidos
Jay DeFeo (1929-1989), Estados Unidos
Robert Frank (n. 1924), Estados Unidos
Jess (Burgess Franklin Collins, 1923-2004), Estados Unidos
Larry Rivers (1923-2002), Estados Unidos

RASGOS PRINCIPALES

Imágenes de la cultura popular y misticismo
Uso de montajes
Elementos de las *perfomances*

SOPORTES

Pintura, *collage*, escultura, *assemblage*, fotografía y cine

COLECCIONES PRINCIPALES

Hirshhorn Museum and Sculpture Garden, Smithsonian Institution,
 Washington D. C., Estados Unidos
J. Paul Getty Museum, Los Ángeles, Estados Unidos
Kemper Museum of Contemporary Art, Kansas City, Estados Unidos
Museum of Modern Art, Nueva York, Estados Unidos
Norton Simon Museum, Pasadena, Estados Unidos
Whitney Museum of American Art, Nueva York, Estados Unidos

NEODADAÍSMO
h. 1953-h. 1965

El término «neodadaísmo» hace referencia a un grupo de jóvenes artistas experimentales estadounidenses cuya obra suscitó encendidas controversias a finales de la década 1950 y en la de 1960. El renovado interés por el dadaísmo en la época dio lugar a ciertas comparaciones con dicho movimiento. Para artistas tales como Robert Rauschenberg, Jasper Johns y Larry Rivers, el arte había de ser expansivo e inclusivo, apropiarse de materiales no artísticos, abarcar la realidad cotidiana y exaltar la cultura popular. Se opusieron a la alienación y al individualismo relacionados con el expresionismo abstracto en favor de un arte socializador que pusiera el acento en la comunidad y en el entorno.

Entre las principales obras neodadaístas están *Washington cruzando el Delaware* (1953), de Rivers, las *«Combines»* («combinaciones») realizadas por Rauschenberg entre 1954 y 1964 y las banderas, las dianas y los números de Johns. Con una ejecución semejante a la de los expresionistas abstractos y una composición meticulosa «contaminada» por la pintura histórica y la figuración pasadas de moda, la recreación de una famosa pintura del siglo XIX por parte de Rivers fue considerada una irreverencia respecto tanto a los maestros del pasado como a los de la actualidad. El realismo de las banderas de Johns –un objeto familiar reinterpretado– hizo que el espectador se cuestionara su categoría como objeto ¿era una bandera o una pintura? Del mismo modo, las innovaciones de Rauschenberg cuestionaron y expandieron los límites del arte. La influencia de los neodadaístas en manifestaciones posteriores, tales como el *pop art*, el arte conceptual, el minimalismo y las *performances*, resulta considerable.

Robert Rauschenberg
Monograma, 1955-1959
Combinación: óleo, papel, papel impreso, reproducciones impresas, metal, madera, tacón de calzado de goma y pelota de tenis sobre lienzo, con óleo sobre cabra de angora y neumático en plataforma de madera montada sobre cuatro ruedas, 107 x 161 x 164 cm
Moderna Museet, Estocolmo

Rauschenberg fue una ingeniosa y proteica personalidad artística cuyos experimentos con la pintura, los objetos, las *performances* y el sonido allanaron el camino para muchos de sus contemporáneos.

ARTISTAS DESTACADOS

Lee Bontecou (n. 1931), Estados Unidos
John Chamberlain (1927-2011), Estados Unidos
Jim Dine (n. 1935), Estados Unidos
Jasper Johns (n. 1930), Estados Unidos
Robert Rauschenberg (1925-2008), Estados Unidos
Larry Rivers (1923-2002), Estados Unidos

RASGOS PRINCIPALES

Mezcla de materiales y uso de materiales inusuales
Irreverencia, ingenio y humor
Imaginario estadounidense
Pinceladas expresionistas

SOPORTES

Pintura, *assemblage*, combinación, escultura y *performance*

COLECCIONES PRINCIPALES

Centre Georges Pompidou, París, Francia
Moderna Museet, Estocolmo, Suecia
Museum of Modern Art, Nueva York, Estados Unidos
Stedelijk Museum, Ámsterdam, Países Bajos
Tate, Londres, Reino Unido
Whitney Museum of American Art, Nueva York, Estados Unidos

ARTE CINÉTICO
1955-actualidad

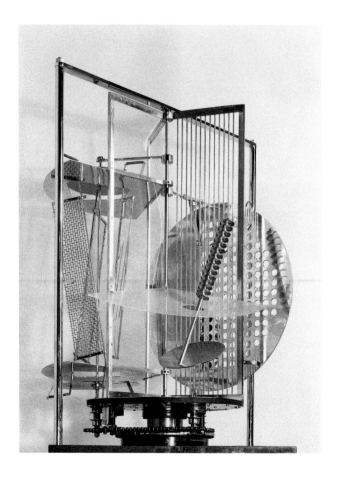

El arte cinético es aquel que se mueve o parece moverse. Fueron muchos los artistas que comenzaron a valerse del movimiento en el arte en la década de 1950, tras lo cual el término «arte cinético» comenzó a ser una categoría de uso común. La exposición que definió esta manifestación fue «Le Mouvement», celebrada en la parisina Galerie Denise René en 1955 y que contó con obras de predecesores históricos tales como Marcel Duchamp y Alexander Calder y de artistas contemporáneos.

László Moholy-Nagy
Utensilio lumínico para escenario eléctrico (Modulador luz-espacio), 1930
Escultura cinética
de acero, plástico,
madera y otros materiales
con motor eléctrico,
151,1 x 69,9 x 69,9 cm
Busch-Reisinger Museum,
Harvard Art Museums,
Cambridge

El extraordinario Modulador luz-espacio de Moholy-Nagy es una escultura giratoria electrónica elaborada con metal, vidrio y rayos de luz que transforma el espacio circundante gracias al juego de luces que se reflejan y se desvían en elementos móviles de distintas formas y materiales.

La variedad del arte cinético es muy pronunciada, y abarca desde las lentas e hipnóticas obras de Pol Bury hasta las gráciles y balanceadoras esculturas de exterior de George Rickey, las obras cibernéticas de Nicholas Schöffer y las esculturas telemagnéticas de objetos suspendidos en el aire realizadas por Takis. Sin embargo, quizás la obra más apreciada sea la de Jean Tinguely. A finales de la década de 1950 causó sensación gracias a sus *meta-matics* −máquinas que hacen arte abstracto−, una ingeniosa visión de la gran solemnidad y originalidad relacionadas con las anteriores generaciones de artistas abstractos (*véanse* «informalismo» y «expresionismo abstracto»). A estas le siguieron unas fuentes de las que manaban diseños abstractos, unas extrañas y extravagantes máquinas de chatarra y unas máquinas autodestructivas, tales como *Homenaje a Nueva York*, que funcionó y se autodestruyó el 17 de marzo de 1960 en el neoyorquino Museum of Modern Art, acontecimiento del cual Robert Rauschenberg (*véase* «neodadaísmo») dijo que era «tan real, interesante, complejo, vulnerable y amoroso como la propia vida».

ARTISTAS DESTACADOS

Pol Bury (1922-2005), Bélgica
Alexander Calder (1898-1976), Estados Unidos
László Moholy-Nagy (1895-1946), Hungría
George Rickey (1907-2002), Estados Unidos
Jesús Rafael Soto (1923-2005), Venezuela
Nicolas Schöffer (1912-1992), Hungría-Francia
Takis (n. 1925), Grecia
Jean Tinguely (1925-1991), Suiza

RASGO PRINCIPAL

Movimiento

SOPORTES

Escultura y *assemblage*

COLECCIONES PRINCIPALES

Busch-Reisinger Museum, Harvard Art Museums, Cambridge, Estados Unidos
Centre Georges Pompidou, París, Francia
Museo de Arte Moderno Jesús Soto, Ciudad Bolívar, Venezuela
Museum of Modern Art, Nueva York, Estados Unidos
Museum Tinguely, Basilea, Suiza
Tate, Londres, Reino Unido
Whitney Museum of American Art, Nueva York, Estados Unidos

POP ART
1956-h. 1970

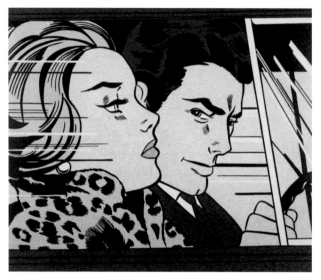

Roy Lichtenstein
En el coche, 1963
Óleo y pintura acrílica sobre
lienzo, 172,7 × 203,2 cm
Colección privada

**Lichtenstein pintó viñetas
de cómic en las que imitó
a mano las técnicas de
impresión baratas con
las que se producían. La
banalidad de la imagen
proyectada en el lienzo
transmite una sensación de
alegoría y monumentalidad.
Se trata tanto de
una parodia como de una
pregunta sobre qué tipo
de imágenes nos tomamos
en serio y por qué.**

Aunque el término pop apareció por primera vez en letra impresa en un artículo de 1958 del crítico británico Lawrence Alloway, el renovado interés por la cultura popular y el intento de usarla para hacer arte fueron rasgos del Independent Group de Londres desde comienzos de la década de 1950. Richard Hamilton, Eduardo Paolozzi y otros artistas abordaron la creciente cultura de masas del cine, la publicidad, la ciencia ficción, el consumismo, los medios de comunicación, el diseño de productos y las nuevas tecnologías originaria de Estados Unidos y que se estaba extendiendo por Occidente. Estos artistas, fascinados especialmente por la publicidad, las artes gráficas y el diseño de productos, buscaron hacer un arte y una arquitectura que tuvieran un atractivo tan seductor como el de estas prácticas. El *collage* de Hamilton titulado *Just What Is It That Makes Today's Homes So Different, So Appealing?* (1956), elaborado con anuncios de revistas estadounidenses, fue la primera obra pop que alcanzó el estatus de icono. La siguiente generación de estudiantes de Londres, entre ellos Patrick Caulfield y David Hockney, también incorporó la cultura popular en sus *collages* y *assemblages*, y en el período de 1959-1962 alcanzó notoriedad pública.

Mientras tanto, a comienzos de la década de 1960, el público pudo ver, en Estados Unidos, por primera vez obras que ya se habían

hecho famosas: las serigrafías de la actriz Marilyn Monroe realizadas por Andy Warhol, los óleos y acrílicos de viñetas de cómic de Roy Lichtenstein, los gigantescos vinilos de hamburguesas y cucuruchos de helado de Claes Oldenberg y los desnudos de Tom Wesselmann, ambientados en entornos domésticos y con cortinas de ducha, teléfonos y muebles de baño reales. El interés público culminó en una gran exposición internacional celebrada en la neoyorquina Sidney Janis Gallery en 1962. En ella, se agruparon obras de artistas británicos, franceses, italianos, suecos y estadounidenses en las categorías de «objeto cotidiano», «medios de comunicación» y «repetición» o «acumulación» de objetos producidos en serie. Fue un acontecimiento determinante. Sidney Janis era el principal marchante de los europeos modernos y expresionistas abstractos de primera fila, y su exposición logró que estas obras configuraran el siguiente movimiento artístico histórico del que se hablaría y se coleccionaría.

El *pop art* se extendió por el resto de Estados Unidos y Europa gracias a numerosas exposiciones en galerías y museos. Los Ángeles le dispensó una acogida especial a este nuevo arte, debido en parte a que tenía tradiciones artísticas menos enconsertadas y que contaba con una joven y acaudalada población ávida de coleccionar arte contemporáneo. Los sujetos pop (viñetas de cómics, productos de consumo, iconos de la fama, la publicidad y la pornografía) y sus temas (la elevación del arte «bajo», lo estadounidense,

Richard Hamilton
Just What Is It That Makes Today's Homes So Different, So Appealing?, 1956
Collage, 26 × 25 cm
Kunsthalle Tübingen,
Tubinga

Con el célebre culturista Charles Atlas y una glamurosa chica *pin-up* como la nueva pareja doméstica, así como con una viñeta de cómic y una lata de jamón haciendo las veces de una pintura y una escultura, el *collage* de Hamilton parece marcar el comienzo de una nueva era.

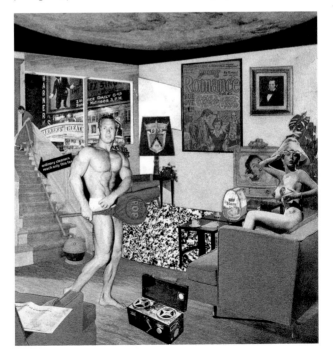

las periferias urbanas y los mitos y las realidades del sueño americano) no tardaron en identificarse y establecerse en ambas costas de Estados Unidos. Los artistas pop exaltaron a las clases medias y el interés de estas por todo aquello que fuera nuevo y moderno. También se vio modificada la función del artista al verse relacionado con el *glamour* y la fama. He aquí lo que dijo el neodadaísta Larry Rivers en 1963 al respecto: «Por primera vez en este país, el artista se encuentra "en escena". No se está limitando a perder el tiempo en un sótano con algo que tal vez nunca llegue a ver nadie. Hoy en día, está en el candelero de la vida pública». El impacto de este cambio aún se hace notar en la actualidad. La popularidad del *pop art* apenas ha menguado desde su irrupción, y, además, ejerció una considerable influencia en movimientos artísticos posteriores tales como el arte óptico, el arte conceptual y el hiperrealismo.

ARTISTAS DESTACADOS

Patrick Caulfield (1936-2005), Reino Unido
Richard Hamilton (1922-2011), Reino Unido
David Hockney (n. 1937), Reino Unido
Robert Indiana (n. 1928), Estados Unidos
Roy Lichtenstein (1923-1997), Estados Unidos
Marisol Escobar (1930-2016), Estados Unidos
Claes Oldenburg (n. 1929), Estados Unidos
Eduardo Paolozzi (1924-2005), Reino Unido
Andy Warhol (1928-1987), Estados Unidos
Tom Wesselmann (1931-2004), Estados Unidos

RASGOS PRINCIPALES

Imágenes procedentes de la publicidad, los medios
 de comunicación, la cultura popular y la vida cotidiana
Repeticiones y acumulaciones

SOPORTES

Pintura, escultura y diseño

COLECCIONES PRINCIPALES

Andy Warhol Museum, Pittsburgh, Estados Unidos
Fine Arts Museum of San Francisco, San Francisco, Estados Unidos
Museu Berardo, Lisboa, Portugal
Museum of Contemporary Art, Chicago, Estados Unidos
National Gallery of Art, Washington D. C., Estados Unidos
Phoenix Art Museum, Phoenix, Estados Unidos
Tate, Londres, Reino Unido

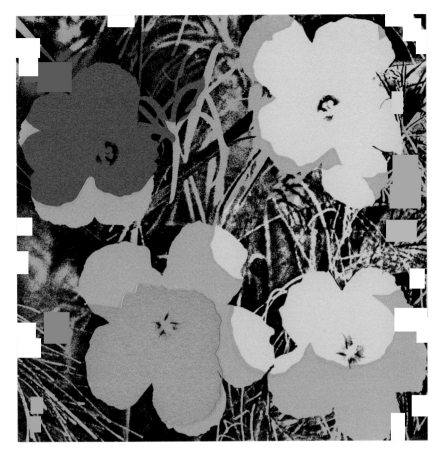

Andy Warhol
Flores (rosa, azul y verde), 1970
Serigrafía a color,
91,5 x 91,5 cm
National Gallery of Art,
Washington D. C.

**La serie de serigrafías que
realizó Warhol en 1970 con
el título «Flor» está basada en
su serie de pinturas homónima
de la década de 1960, basada
a su vez en fotografías de flores
de hibisco. La simplifación
y bidimensionalidad de las
formas, que parecen flotar,
hicieron que un crítico
las comparase con recortes
de Matisse «a la deriva por
un estanque de nenúfares
de Monet».**

PERFORMANCE ART
h. 1958 - actualidad

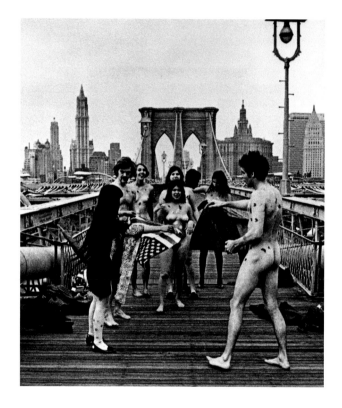

En la década de 1950, el influyente compositor estadounidense John Cage comenzó a colaborar con el coreógrafo Merce Cunningham para crear proyectos de *performance* junto con músicos, bailarines, poetas y otros artistas. La experimentación y el intercambio de ideas entre el teatro, la danza, el cine, la videocreación y las artes visuales fue esencial para el desarrollo del *performance art*. Las *performances*, conocidas también como «acciones», *live art* y *happenings*, les permitieron a los artistas transgredir y difuminar las fronteras entre los medios de comunicación y las disciplinas, entre el arte y la vida. La sensación de liberación, tanto para los artistas como para los espectadores, resultó contagiosa.

El *performance art* ganó impulso durante la década de 1960 gracias a una explosión de distintas formas. Entre estas, las «acciones-espectáculos»

Yayoi Kusama
Happening «*antibelicista*»
*con desnudos y quema de
bandera en el puente
de Brooklyn*, 1968
Performance

**Kusama seleccionó
ubicaciones importantes
de la ciudad de Nueva York
para sus *performances*
antibélicas y antisistema.
En este caso, los
participantes están
«firmados» con los
característicos lunares de
la artista (*véase* la fotografía
de la pág. 94 sobre la misma
performance).**

de los nuevos realistas, en las que la *performance* formaba parte de
la creación de la obra de arte; los *happenings* autocontenidos, que eran
en sí mismos la obra de arte; las *performances* de *jazz* y poesía y los eventos
colaborativos multimedia realizados por muchos artistas, entre ellos
Cage y Cunningham, los neodadaístas, los nuevos realistas y los miembros
del Fluxus. Las *performances* figuraron también en la obra de muchos
artistas minimalistas y conceptuales.

El *performance art* bebió de toda una serie de fuentes –entre ellas
las artes plásticas, el *music hall*, el vodevil, la danza, el teatro, el *rock 'n' roll*,
los musicales, el cine, el circo, el cabaret, la cultura de clubes y el activismo
político–, y ya en la década de 1970 pudo verse como un género
establecido con su propia historia. A lo largo de la década de 1980
se fue haciendo cada vez más accesible gracias a artistas tales como
Laurie Anderson, cuya sofisticada fusión de arte elevado y cultura popular
hizo que el *performance art* pasara a ser apreciado por el gran público
internacional. La *performance* sigue siendo el medio predilecto para muchos
artistas, ya que permite la creación de piezas con muchas capas que
pueden resultar tanto estimulantes intelectualmente como entretenidas.

ARTISTAS DESTACADOS

Laurie Anderson (n. 1947), Estados Unidos
John Cage (1912-1992), Estados Unidos
Merce Cunningham (1919-2009), Estados Unidos
Allan Kaprow (1927-2006), Estados Unidos
Yves Klein (1928-1962), Francia
Yayoi Kusama (n. 1929), Japón
Robert Rauschenberg (1925-2008), Estados Unidos

RASGOS PRINCIPALES

Yuxtaposición de elementos y mosaicos de imágenes y sonidos
Estructura no narrativa
Colaboraciones artísticas interdisciplinarias
Actitud experimental y transgresora
Uso del humor y la sátira

SOPORTES

Performance en directo, cine y fotografía

COLECCIONES PRINCIPALES

Dia Center for the Arts, Beacon, Nueva York, Estados Unidos
Electronic Arts Intermix, Nueva York, Estados Unidos
Tate, Londres, Reino Unido

FUNK ART
h. 1958-década de 1970

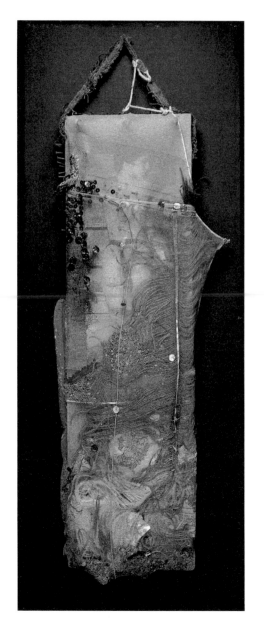

Bruce Conner
DALIA NEGRA, 1960
Assemblage de técnica mixta,
67,9 x 27,3 x 7 cm
Museum of Modern Art,
Nueva York

La composición de Conner realizada con fotografías, lentejuelas, plumas, encajes y medias de nailon es una crítica al persistente interés voyerista por el sensacional asesinato de 1947 sin resolver de la aspirante a actriz Elizabeth Short, apodada, la Dalia Negra (de la cual hablaría más adelante James Ellroy en la novela homónima).

A finales de la década de 1950, la obra de varios artistas californianos, entre ellos Bruce Conner, George Herms y Ed Kienholz comenzó a tildarse de *funky*, término que en argot alude a un olor desagradable. Dicho término hacía referencia al uso de materiales de desecho, o, como señaló Kienholz, «los restos de la experiencia humana». Los artistas *funk* se valieron de tácticas de choque para sacar a la luz cuestiones como el aborto, la violencia, la pena de muerte, la enfermedad mental, los errores judiciales, el temor a una guerra nuclear y la victimización de la mujer.

Su obra siguió la tradición de la crítica y la protesta sociales de los realistas sociales y de los realistas mágicos de la década de 1930 y se cruzó con la de los neodadaístas y los artistas *beat*. El *funk art* muestra una mayor indignación moral que la mayoría de las obras neodadaístas y carece de la dimensión espiritual o mística presente en gran parte del *beat art*.

Durante la década de 1960, el término *funk art* también pasó a englobar a otro grupo de artistas, muchos de ellos afincados en San Francisco, tales como Robert Arneson, David Gilhooly y Viola Frey. Este grupo tenía una visión menos lúgubre y más humorística que dio lugar a algo parecido a un híbrido regional el pop-*funk art*. Muchos de estos artistas practicaron la cerámica, fusionando el arte elevado y la artesanía, así como los juegos visuales y los de palabras.

ARTISTAS DESTACADOS

Robert Arneson (1930-1992), Estados Unidos
Bruce Conner (1933-2008), Estados Unidos
Viola Frey (1933-2004), Estados Unidos
David Gilhooly (1943-2013), Estados Unidos
George Herms (n. 1935), Estados Unidos
Ed Kienholz (1927-1994), Estados Unidos

RASGOS PRINCIPALES

Crítica mordaz, humor negro y materiales de desecho

SOPORTES

Assemblage de técnicas mixtas, instalación y *environnement*
Cerámica

COLECCIONES PRINCIPALES

Kawamura Memorial DIC Museum of Art, Sakura, Japón
Moderna Museet, Estocolmo, Suecia
Museum Ludwig, Colonia, Alemania
Norton Simon Museum, Pasadena, Estados Unidos
San Francisco Museum of Modern Art, San Francisco, Estados Unidos

NUEVO REALISMO
1960-1970

El nuevo realismo (*nouveau réalisme*) es el arte practicado por un grupo de creadores europeos encabezados por el crítico de arte francés Pierre Restany. Este fundó el grupó en París en 1960 con la siguiente declaración: «Nuevo realismo = nuevos enfoques perceptivos de lo real». Esta plataforma básica le proporcionó identidad a una actividad colectiva y acogió obras de una notable diversidad firmadas por, entre otros, Arman, César, Yves Klein, Niki de Saint Phalle, Daniel Spoerri y Jean Tinguely.

Entre los nuevos realistas era frecuente la incorporación de objetos cotidianos en las obras de arte, como es el caso de los carteles rotos de Raymond Hains, la «acumulación» de objetos por parte de Arman, de las *trap paintings* («pinturas-trampa») de Spoerri (realizadas a menudo con los restos de comidas) o de la compresión de un automóvil desguazado por parte de César. Gracias al «reciclaje poético», los objetos desechados o pasados por alto cobraban nueva vida en las obras de arte.

En otras obras se puso en marcha una «destrucción creativa» y son resultado de acciones o de *performances*. Las «antropometrías» de Klein, en las que usó el cuerpo de mujeres desnudas a modo de «pinceles vivos», son tal vez el ejemplo más conocido. También pueden citarse el caso de Arman y sus *Colères* («ataques de rabia»), que son colecciones de objetos destrozados y expuestos en cajas; los *Tirs* (pinturas a base de disparos), de Saint Phalle, para los cuales se disparaba con un rifle contra un *assemblage* que tenía partes con bolsas llenas de pintura, y las máquinas de chatarra autodestructivas de Tinguely. Los nuevos realistas se recrearon en la exploración de distintos procesos creativos y compartieron sus inspiraciones y motivaciones artísticas con los neodadaístas estadounidenses.

Yves Klein
Antropometría sin título, 1960
Pigmento puro y resina
sintética sobre lienzo
cubierto de papel,
144,8 × 299,5 cm
Museum of Modern Art,
Nueva York

Para elaborar las pinturas corporales conocidas como «antropometrías», Klein se valió de modelos a modo de pinceles vivos. Las modelos se embadurnaban de una pintura patentada por el pintor (el azul Klein internacional) y se frotaban por las superficies para dejar huella según les indicaba Klein.

ARTISTAS DESTACADOS

Arman (1928-2005), Francia

César (1921-1999), Francia

Niki de Saint Phalle (1930-2002), Francia-Estados Unidos

Raymond Hains (1926-2005), Francia

Yves Klein (1928-1962), Francia

Daniel Spoerri (n. 1930), Suiza

Jean Tinguely (1925-1991), Suiza

RASGOS PRINCIPALES

Procesos experimentales: acumulación, apropiación,
 compresión y destrucción creativa

Materiales inusuales

SOPORTES

Pintura, *collage*, *assemblage*, escultura, instalación y *performance*

COLECCIONES PRINCIPALES

Centre Georges Pompidou, París, Francia

Moderna Museet, Estocolmo, Suecia

Musée d'art moderne et d'art contemporain, Niza, Francia

Museum of Modern Art, Nueva York, Estados Unidos

Stedelijk Museum, Ámsterdam, Países Bajos

Tate, Londres, Reino Unido

Walker Art Center, Mineápolis, Estados Unidos

FLUXUS
1961-actualidad

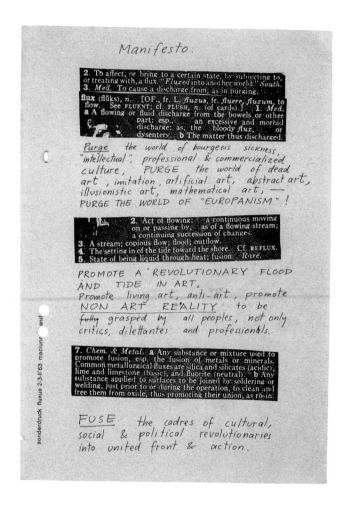

La idea básica sobre la que se sustenta el Fluxus es que la propia vida puede experimentarse como si fuera arte. George Maciunas acuñó el término (que deriva de *flux*, «fluir») en 1961 para subrayar la naturaleza cambiante del grupo que practicaba el estilo y para establecer nexos entre sus distintas actividades, técnicas, disciplinas, nacionalidades, géneros, enfoques y profesiones. La mayor parte del trabajo de este grupo internacional e informal implicaba la colaboración,

tanto entre distintos artistas como con el espectador, y el Fluxus no tardó en dar lugar a una comunidad en constante crecimiento de artistas de distintas disciplinas y nacionalidades que trabajaron juntos de diferentes formas.

El Fluxus puede considerarse (como sus propios miembros hicieron) como una variante del movimiento neodadaísta relacionada con el *beat art*, el *funk art* y el nuevo realismo. El Fluxus también pugnó por integrar más el arte y la vida y buscó un enfoque más democrático en la elaboración, la recepción y la colección de obras artísticas. La actitud *do it yourself* («hazlo tú mismo») es característica de las obras Fluxus, hasta el punto de que muchas de ellas solo existen a modo de indicaciones escritas para que las puedan realizar otros. Durante las décadas de 1960 y 1970 se celebró una gran cantidad de festivales, conciertos y giras Fluxus, así como periódicos, antologías, filmes, alimentos, juegos, tiendas, exposiciones e incluso bodas y divorcios Fluxus. Aunque el punto álgido del movimiento se produjo en dichas décadas, el Fluxus sigue desarrollándose en la actualidad y se sirve de las nuevas tecnologías, tales como internet.

George Maciunas
Manifiesto Fluxus, febrero de 1963
Offset sobre papel
Museum of Modern Art, Nueva York

Para Maciunas, el Fluxus era «la fusión de Spike Jones, el vodevil, los chistes, los juegos infantiles y Duchamp».

ARTISTAS DESTACADOS
George Brecht (1926-2008), Estados Unidos
Dick Higgins (1938-1998), Reino Unido
Alison Knowles (n. 1933), Estados Unidos
George Maciunas (1931-1978), Lituania-Estados Unidos
Yoko Ono (n. 1933), Japón
Wolf Vostell (1932-1998), Alemania
Robert Watts (1923-1988), Estados Unidos

RASGOS PRINCIPALES
Tono anárquico, lúdico y experimental
Abundancia de instrucciones escritas y publicaciones

SOPORTES
Performance, arte postal, juegos, conciertos y publicaciones

COLECCIONES PRINCIPALES
Hamburger Kunsthalle, Hamburgo, Alemania
Harvard Art Museums, Cambridge, Estados Unidos
Henie Onstad Kunstsenter, Høvikodden, Noruega
Museum of Modern Art, Nueva York, Estados Unidos
Queensland Art Gallery, Brisbane, Australia
Tate, Londres, Reino Unido
Walker Art Center, Mineápolis, Estados Unidos
Whitney Museum of American Art, Nueva York, Estados Unidos

ABSTRACCIÓN POSPICTÓRICA
1964-década de 1970

El crítico estadounidense Clement Greenberg acuñó el término «abstracción pospictórica» en 1964 para una exposición que comisarió en el Los Angeles County Museum of Art. Este término abarcaba distintos estilos: la *hard-edge painting* («pintura de contornos marcados») de Ellsworth Kelly y Frank Stella, la *stain painting* («pintura de manchas») de Helen Frankenthaler, las obras de la escuela de color Washington practicada por Morris Louis y Kenneth Noland y las pinturas sistémicas de Josef Albers y Ad Reinhardt.

Todos estos tipos de pintura abstracta estadounidense nacieron del expresionismo abstracto de finales de la década de 1950 y comienzos de la 1960, aunque en ciertos puntos reaccionó contra él. Por lo general, los nuevos artistas abstractos rechazaron la explícita emocionalidad del expresionismo abstracto y se opusieron a sus pinceladas gestuales expresivas y a las superficies táctiles en favor de unas prácticas más frías y anónimas. Pese a compartir ciertas características visuales y técnicas pictóricas con Barnett Newman y Mark Rothko –practicantes del expresionismo abstracto–, no mantuvieron las mismas ideas transcendentes sobre el arte que estos artistas de mayor edad. En lugar de ello, tendieron a enfatizar la naturaleza física de la pintura por encima de la ilusión. Los lienzos con formas les sirvieron para poner de relieve la unidad entre la imagen pintada y la forma del lienzo. Seguidores de la postura de Reinhardt sobre el «arte por el arte», se opusieron a las aspiraciones sociales utópicas de los artistas concretos, aunque realizaron obras que a veces se asemejan a las de estos últimos.

Frank Stella
Nunca pasa nada, 1964
Óleo sobre lienzo,
270 x 540 cm
Lannan Foundation,
Nueva York

En las pinturas de bandas negras de Stella –realizadas en grandes lienzos con bandas pintadas a mano alzada sobre un preciso dibujo geométrico de modo que se ve el lienzo en crudo entre las bandas– se aúnan aspectos de la abstracción gestual y de la geométrica, y, además, parecen mofarse de ambas al «purificar» la abstracción gestual y «mancillar» la abstracción geométrica.

ARTISTAS DESTACADOS
Josef Albers (1888-1976), Alemania-Estados Unidos
Helen Frankenthaler (1928-2011), Estados Unidos
Ellsworth Kelly (1923-2015), Estados Unidos
Morris Louis (1912-1962), Estados Unidos

Kenneth Noland (1924-2010), Estados Unidos
Ad Reinhardt (1913-1967), Estados Unidos
Frank Stella (n. 1936), Estados Unidos

RASGOS PRINCIPALES
Contornos claramente definidos, motivos sencillos y colores puros
Manchas sobre lienzos sin imprimación
Aplicación abstracta y anónima

SOPORTE
Pintura

COLECCIONES PRINCIPALES
Kawamura Memorial DIC Museum of Art, Sakura, Japón
Museum of Modern Art, Nueva York, Estados Unidos
National Gallery of Art, Washington D. C., Estados Unidos
Portland Art Museum, Portland, Estados Unidos
Smithsonian American Art Museum, Washington D. C.,
 Estados Unidos
Solomon R. Guggenheim Museum, Nueva York, Estados Unidos
Tate, Londres, Reino Unido
Whitney Museum of American Art, Nueva York, Estados Unidos

ARTE ÓPTICO
1965-actualidad

El arte óptico emplea de forma específica los fenónemos ópticos para confundir los procesos habituales de la percepción. Las pinturas del arte óptico –compuestas de precisos motivos geométricos en blanco y negro o mediante yuxtaposiciones de colores con una clave alta– vibran, deslumbran y parpadean, provocando efectos de muaré, ilusiones de movimiento o imágenes remanentes.

A mediados de la década de 1960, el mundo artístico neoyorquino, consciente de la importancia de la moda, ya estaba anunciando la caída del *pop art* y buscando una forma que lo sustituyese. Dicha forma se encontró en una exposición de 1965 celebrada en el neoyorquino Museum of Modern Art con el título de «The Responsive Eye» («El ojo sensible»). La obra de artistas tales como Richard Anuszkiewicz, Michael Kidner, Bridget Riley y Victor Vasarely acaparó la exposición. Los medios de comunicación, que no los artistas ni los críticos, habían dado en referirse a la obra de estos pintores como «*op art*» (como abreviatura de *optical art* y en referencia al pop).

El término apareció por primera vez en la revista *Time* en octubre de 1964, de modo que cuando se celebró la exposición ya era de uso común. Los visitantes asistieron con ropas inspiradas en el arte óptico, y el nuevo estilo se extendió a la moda, al diseño de interiores y a las artes gráficas, transformándose en parte del imaginario de los «locos años sesenta».

Bridget Riley
Catarata 3, 1967
Emulsión de acetato
de polivinilo sobre lienzo,
222 x 223 cm
British Council Collection

Riley se hizo célebre por sus sorprendentes figuras geométricas en blanco y negro. Tras estas, pasó a incluir colores contrastantes y variaciones tonales. Tanto en el uso del blanco y negro como del color, sus obras dan lugar a un efecto rítmico y de distorsión.

ARTISTAS DESTACADOS

Richard Anuszkiewicz (n. 1930), Estados Unidos
Michael Kidner (1917-2009), Reino Unido
Bridget Riley (n. 1931), Reino Unido
Victor Vasarely (1908-1997), Hungría-Francia

RASGOS PRINCIPALES

Ilusiones ópticas
Abstracción geométrica
Blanco y negro o colores brillantes

SOPORTES

Pintura, escultura, moda y artes gráficas

COLECCIONES PRINCIPALES

Albright-Knox Art Gallery, Buffalo, Estados Unidos
Fondation Vasarely, Aix-en-Provence, Francia
Henie Onstad Kunstsenter, Høvikodden, Noruega
Museu Calouste Gulbenkian, Lisboa, Portugal
Museum of Modern Art, Nueva York, Estados Unidos
Tate, Londres, Reino Unido

MÁS ALLÁ DE LAS VANGUARDIAS

1965-actualidad

-

**El artista, al igual que el funámbulo,
toma varias direcciones, pero no porque sea hábil,
sino porque no puede adoptar solo una.**

-

Mimmo Paladino

1985

MINIMALISMO
h. 1965-década de 1970

Donald Judd
Sin título, 1969
Latón y plexiglás
fluorescente coloreado
sobre soportes de acero,
realizado en diez
piezas separadas por
15,2 cm entre sí
15,5 x 60,9 x 68,7 cm
(cada pieza)
Hirshhorn Museum
and Sculpture Garden,
Washington D. C.

**Con obras tales como esta
estantería de pared, Judd
entremezcla la presentación
habitual de la pintura (plana
y en una pared) y la de la
escultura (en un pedestal)
para suscitar una pregunta
elemental: ¿estamos
ante una pintura o una
escultura? Aunque la
obra usa el color como
en la pintura, sobresale
de la pared, por lo que
esta pasa a formar parte
de la obra de arte.**

El término minimalismo fue uno de los muchos –además de *Primary Structures* («estructuras primarias»), *Unitary Objects* («objetos unitarios»), *ABC Art* («arte elemental») y *Cool Art* («arte frío»)– de los que se valieron los críticos para describir la aparente sencillez de las esctructuras geométricas de, entre otros, Donald Judd, Robert Morris, Dan Flavin y Carl Andre, artistas que expusieron en Nueva York a mediados de la década de 1960. Con todo, a los artistas no les gustó esta etiqueta por la implicación de que su obra era simplista y carecía de «contenido artístico». Mediante la restricción de elementos en juego en cada objeto, elaboraron un arte que da lugar a complejos efectos, y que ejerció una intensa aunque indirecta influencia en el arte conceptual y el *performance art* y en el surgimiento de la posmodernidad.

Uno de los temas constantes en el arte de Judd es la interrelación entre los espacios negativos y los positivos de los objetos reales y la interacción de estos con el entorno inmediato. Las cajas de cubos especulares de Morris abordan cuestiones semejantes. La interacción entre los enormes objetos reflejados, los espectadores y el espacio de la galería da lugar a una obra de arte en constante cambio. Flavin es célebre por sus sensuales instalaciones con tubos de luces fluorescentes, y Andre por la colocación de materiales industriales cotidianos sobre el suelo, obras que cuestionan el espacio legítimo de la escultura y su relación con el cuerpo humano.

ARTISTAS DESTACADOS
Carl Andre (n. 1935), Estados Unidos
Dan Flavin (1933-1996), Estados Unidos
Donald Judd (1928-1994), Estados Unidos
Robert Morris (n. 1931), Estados Unidos

RASGOS PRINCIPALES
Estructuras geométricas de madera contrachapada, aluminio, plexiglás, hierro, acero inoxidable, ladrillos y tubos fluorescentes

SOPORTES
Pintura, escultura, *assemblage*, instalación y *environnement*

COLECCIONES PRINCIPALES
Chinati Foundation, Marfa, Estados Unidos
Hirshhorn Museum and Sculpture Garden, Washington D. C., Estados Unidos
Museum of Modern Art, Nueva York, Estados Unidos
The Menil Collection, Houston, Estados Unidos
Tate, Londres, Reino Unido

ARTE CONCEPTUAL
h. 1965-actualidad

El arte conceptual se convirtió en una categoría artística por derecho propio a finales de la década de 1960 y a comienzos de la de 1970. Aunque se definió en primer lugar en Nueva York, no tardó en convertirse en un enorme movimiento internacional. El precepto básico es que las ideas y los conceptos constituyen la verdadera obra de arte. Tanto si se manifiesta en forma de *body art* («arte corporal») como *performances*, el videoarte o actividades Fluxus, el objeto, la instalación, la acción o la documentación se consideran un mero vehículo mediante el cual presentar el concepto. En su forma más exacerbada, el arte conceptual prescinde por completo del objeto físico y se vale solo de mensajes verbales o escritos para transmitir ideas.

Estos artistas emplearon conscientemente formatos que suelen carecer de interés visual, en un sentido artístico tradicional, a fin de llamar

la atención sobre la idea o el mensaje centrales. Las actividades y las reflexiones presentadas podrían haberse materializado en otros lugares o momentos, e incluso limitarse a hacerlo en la mente del espectador. Estos artistas trabajaban con el deseo implícito de desmitificar el acto creativo y empoderar tanto al artista y al espectador más allá de las preocupaciones del mercado del arte.

Aunque a muchos de los primeros artistas conceptuales les preocupó el lenguaje del arte, durante la década de 1970 hubo otros que se ocuparon de otras cuestiones, produciendo obras que incluían fenómenos naturales, narraciones teñidas de humor o ironía, exploraciones del poder del arte para transformar tanto vidas como instituciones y creaciones que buscaban criticar las estructuras de poder del mundo del arte, así como las condiciones sociales, económicas y políticas más generales del mundo en su conjunto.

Marcel Broodthaers
Le Pense Bête, 1963
Libros, papel, yeso, esferas
de plástico y madera,
98 x 84 x 43 cm
S.M.A.K., Stedelijk Museum
voor Actuele Kunst, Gante

**Broodthaers, poeta que
se pasó a las artes plásticas
a mediados de la década de
1960, aborda la cuestión
de la representación
mediante unas obras
semejantes a rompecabezas
en las que se da una
constante interacción
entre palabras, imágenes
y objetos. Esta escultura
está realizada con ejemplares
de su último libro de
poemas unidos con yeso.**

ARTISTAS DESTACADOS

Joseph Beuys (1921-1986), Alemania
Marcel Broodthaers (1924-1976), Bélgica
Daniel Buren (n. 1938), Francia
Hans Haacke (n. 1936), Alemania-Estados Unidos
On Kawara (1932-2014), Japón
Joseph Kosuth (n. 1945), Estados Unidos
Sol LeWitt (1928-2007), Estados Unidos
Piero Manzoni (1933-1963), Italia
Lawrence Weiner (n. 1940), Estados Unidos

RASGOS PRINCIPALES

Interés por el lenguaje y llamamiento al intelecto del espectador
Tono inquisitivo y estimulante

SOPORTES

Documentos, propuestas escritas, cine, vídeo, *performance*,
fotografía, instalación, mapas, dibujos murales y fórmulas
matemáticas

COLECCIONES PRINCIPALES

Art Gallery of Ontario, Toronto, Canadá
DeCordova Sculpture Park and Museum, Lincoln, Estados Unidos
Hamburger Banhnhof, Museum für Gegenwart, Berlín, Alemania
HEART: Herning Museum of Contemporary Art, Herning, Dinamarca
Hood Museum of Art, Hanover, Estados Unidos
Museum of Modern Art, Nueva York, Estados Unidos
Tate, Londres, Reino Unido

BODY ART
h. 1965-actualidad

En el *body art* suele emplearse el cuerpo, con frecuencia el del
propio artista, como medio de creación. Lleva siendo una de las formas
artísticas más populares y controvertidas del mundo desde finales
de la década de 1960. En muchos sentidos, supone una reacción frente
a la impersonalidad del arte conceptual y del minimalismo. Sin embargo,
visto como el producto de la elaboración de una idea o cuestión, el *body
art* puede considerarse una extensión de dichos movimientos. En aquellos
casos en los que adopta la forma de un ritual público o una representación,
también se solapa con el *performance art*, aunque por lo general se realiza
de forma privada y solo después se hace público mediante documentos.

El público del *body art* puede componerse de observadores pasivos, voyeristas o participantes activos. Estas obras –intencionalmente alienantes, aburridas, impactantes, ingeniosas o divertidas– pueden suscitar reacciones de una emocionalidad extrema.

Los practicantes del *body art* exponen y cuestionan toda una serie de intepretaciones del papel del artista (considerándolo como obra de arte o como crítico social y político) y del papel del arte en sí (como vía de escape de la vida cotidiana, forma de exponer tabús sociales, modo de autodescubrimiento o forma de narcisismo). El cuerpo se convierte en un potente medio para la exploración de toda suerte de cuestiones, tales como la identidad, el género, la sexualidad, la enfermedad, la muerte y la violencia. Las obras de este movimiento abarcan desde el exhibicionismo sadomasoquista hasta las celebraciones comunales y desde la crítica social hasta la comedia.

Bruce Nauman
Autorretrato como fuente,
1966-1967
Fotografía a color, edición
de ocho copias, 50 x 60 cm
Leo Castelli Gallery,
Nueva York

**«El auténtico artista
es una maravillosa fuente
luminosa».** El cuerpo es un
tema recurrente en la obra
de Nauman, tanto en su
traducción al neón como
a la videocreación. Su
obra explora el cuerpo
en el espacio, los matices
psicológicos y las relaciones
de poder en las relaciones
humanas, el lenguaje
corporal, el cuerpo del
artista como material
y la búsqueda propia
del narcisismo del artista.

ARTISTAS DESTACADOS

Marina Abramović (n. 1946), Serbia
Vito Acconci (n. 1940), Estados Unidos
Chris Burden (1946-2015), Estados Unidos
Gilbert (Proesch; n. 1943), Italia,
 & George (Passmore; n. 1942), Reino Unido
Rebecca Horn (n. 1944), Alemania
Bruce Nauman (n. 1941), Estados Unidos
Carolee Schneemann (n. 1939), Estados Unidos

RASGOS PRINCIPALES

Fusión de arte y vida
Tono inquisitivo, estimulante y a menudo impactante
Interés por cuestiones problemáticas

SOPORTES

Pintura, escultura, fotografía, *performance* y técnicas mixtas

COLECCIONES PRINCIPALES

Castello di Rivoli Museo d'Arte Contemporanea, Rivoli, Italia
Electronic Arts Intermix, Nueva York, Estados Unidos
Museum of Contemporary Art, Los Ángeles, Estados Unidos
Tate, Londres, Reino Unido

HIPERREALISMO
h. 1965-actualidad

El término hiperrealismo es uno de los varios (además de fotorrealismo y realismo fotográfico) con los que se conoce un estilo pictórico y escultórico que destacó durante la década de 1970, sobre todo en Estados Unidos. Durante el auge de la abstracción, el minimalismo y el arte conceptual, estos artistas se dedicaron deliberadamente a realizar pinturas y esculturas descriptivas y figurativas. Muchas de sus pinturas están copiadas de fotografías, así como muchas de las esculturas están realizadas a partir de moldes corporales.

Chuck Close creó enormes retratos del tamaño de carteles publicitarios tanto de sí mismo como de sus amigos valiéndose de un aerógrafo y pequeñas cantidades de pigmento a fin de lograr unas superficies suaves como las de la fotografía. Richard Estes combina aspectos de distintas fotografías para elaborar imágenes de una nitidez uniforme que resultan más «auténticas» que las propias fotografías. En sus «fotopinturas», el artista Gerhard Richter transfiere al lienzo fotografías «encontradas» de periódicos o revistas o sus propias instantáneas. Después, las emborrona con un pincel seco para que adquieran grano, buscando de forma deliberada los «errores» de la fotografía *amateur*.

Duane Hanson y John DeAndrea realizaron esculturas realistas, aunque mientras que los desnudos de DeAndrea son de jóvenes y atractivos ideales, las figuras grupales de Hanson se componen de distintos tipos de estadounidenses corrientes y pueden interpretarse como una crítica o una toma de autoconciencia humorística. Dichas figuras están elaboradas con moldes directos de personas reales, construidas con resina de poliéster reforzada y fibra de vidrio y vestidas con ropa de verdad. El resultado es un sorprendente y perturbador parecido con personas reales.

Chuck Close
Mark, 1978-1979
Acrílico sobre lienzo,
274,3 x 213,4 cm
Pace Gallery, Nueva York

Para ejecutar sus enormes retratos, Close transfería fotografías en una cuadrícula y, después, iba pintando cuadrado a cuadrado con aerógrafo y usaba una cantidad mínima de pigmento. El detallismo de este laborioso proceso se pone de manifiesto en las protuberancias, los poros y el cabello de los modelos y en la conservación de las zonas desenfocadas de la fotografía. La combinación entre el gran tamaño de las obras y la «impersonalidad» de la técnica da lugar a unas imágenes que resultan monumentales a la par que íntimas e inequívocamente de Close.

ARTISTAS DESTACADOS

Chuck Close (n. 1940), Estados Unidos
John DeAndrea (n. 1941), Estados Unidos
Richard Estes (n. 1936), Estados Unidos
Duane Hanson (1925-1996), Estados Unidos
Malcolm Morley (n. 1931), Reino Unido-Estados Unidos
Gerhard Richter (n. 1932), Alemania

RASGOS PRINCIPALES

Atención a los detalles y meticulosa elaboración
Aspecto frío e impersonal
Temas corrientes o industriales

SOPORTES

Pintura y escultura

COLECCIONES PRINCIPALES

Akron Art Museum, Akron, Estados Unidos
Museum of Contemporary Art, Chicago, Estados Unidos
National Gallery of Modern Art, Edimburgo, Reino Unido
Tate, Londres, Reino Unido
Walker Art Center, Mineápolis, Estados Unidos
Whitney Museum of American Art, Nueva York, Estados Unidos

VIDEOARTE
1965-actualidad

En la década de 1960, cuando los artistas pop comenzaban a introducir
el imaginario de la cultura de masas en las galerías, hubo un grupo de
artistas que abordan el medio de comunicación de masas más poderoso:
la televisión. La primera generación de videoartistas se apropió de la riqueza
sintáctica del lenguaje televisivo –espontaneidad, discontinuidad,
entretenimiento, etc.– y la usaron en muchos casos para exponer los
peligros de este medio cultural tan poderoso. Estos primeros videoartistas
fusionaron ciertas teorías de la comunicación global con elementos
de la cultura popular para realizar cintas de vídeo, producciones mono y
multicanal, instalaciones con satélites internacionales y esculturas en varios

monitores. Estos artistas exploraron el nuevo medio con la misma exhaustividad que los pintores habían explorado el suyo, lo que dio lugar al desarrollo de nuevas técnicas e hizo que el videoarte se fuera haciendo cada vez más sofisticado.

En la década de 1980 surgió una nueva generación de artistas especializados en el videoarte y se produjo un importante cambio del papel del artista. En las producciones de décadas anteriores, los artistas solían adoptar el papel de actor o ponerse detrás de la cámara, mientras que en estas asumen la función de productor o editor, estructurando el significado en la fase de posproducción. Los nuevos avances tecnológicos en cuanto a la proyección y la fusión del vídeo con la informática desde finales de la década de 1980 han aumentado el alcance y la complejidad del videoarte, liberando al vídeo de su formato de caja negra y permitiendo realizar proyecciones monumentales y experiencias envolventes.

Nam June Paik
Buda TV, 1974
Videoinstalación, circuito de TV cerrado y estatua de Buda del siglo XVIII, 160 x 215 x 80 cm
Stedelijk Museum, Ámsterdam

«Hago que la tecnología sea ridícula», declaró Paik. Fue uno de los pioneros del videoarte que se apropiaron de la riqueza sintáctica de la televisión para exponer los peligros de este medio cultural tan poderoso. En esta instalación, la estatua de Buda asume el lugar del telespectador y observa un vídeo de sí mismo en la televisión que tiene delante.

ARTISTAS DESTACADOS

Matthew Barney (n. 1967), Estados Unidos

Stan Douglas (n. 1960), Canadá

Joan Jonas (n. 1936), Estados Unidos

Steve McQueen (n. 1969), Reino Unido

Ana Mendieta (1948-1986), Cuba

Tony Oursler (n. 1957), Estados Unidos

Nam June Paik (1932-2006), Corea-Estados Unidos

Bill Viola (n. 1951), Estados Unidos

RASGO PRINCIPAL

Vídeo/cine como medio fundamental

SOPORTES

Performance, cintas de vídeo, *assemblage* e instalación

COLECCIONES PRINCIPALES

Castello di Rivoli Museo d'Arte Contemporanea, Rivoli, Italia

Electronic Arts Intermix, Nueva York, Estados Unidos

Museum of Modern Art, Nueva York, Estados Unidos

Smithsonian American Art Museum, Washington D. C., Estados Unidos

Stedelijk Museum, Ámsterdam, Países Bajos

Tate, Londres, Reino Unido

Walker Art Center, Mineápolis, Estados Unidos

Whitney Museum of American Art, Nueva York, Estados Unidos

ARTE POVERA
1967-actualidad

El *arte povera* (que en italiano significa «arte pobre») es un concepto que inventó el crítico y conservador italiano Germano Celant en 1967 para referirse a un grupo de artistas del norte del país con los que llevaba trabajando desde 1963. El nombre alude al uso de materiales «humildes» (o «pobres») de naturaleza no artística que usaban en sus instalaciones, *assemblages* y *performances*. Celant elaboró un manifiesto en el que explicaba que la obra de estos artistas era «pobre» en el sentido de que estaba desprovista de las relaciones impuestas por la tradición y las convenciones sociales y enfatizaba el afán de los artistas por «aniquilar los códigos culturales existentes».

Estas obras, repletas de capas de significado, se caracterizan por yuxtaposiciones sorprendentes de objetos o imágenes, el uso de materiales contrastantes y las fusiones de pasado y presente, naturaleza y cultura y arte y vida. El *arte povera* fue la respuesta italiana al espíritu general de la época, en la que los artistas pugnaban por ensanchar las fronteras del arte, expandir el uso de materiales y cuestionar la naturaleza y la definición del arte así como su función en la sociedad. Estos artistas compartieron estos intereses con otros movimientos de la época, tales como el Fluxus, el *performance art* y el arte conceptual.

Michelangelo Pistoletto
Venus dorada de los trapos,
1967-1971
Hormigón con mica y
trapos, 180 x 130 x 100 cm
Colección de Marguerite
Steed Hoffman

El diálogo con la historia permea gran parte de la obra del *arte povera*, del mismo modo que lo hace la fusión del imaginario clásico y el contemporáneo. La *Venus dorada de los trapos*, de Pistoletto, refleja el tejido de la sociedad italiana, en el cual las yuxtaposiciones surrealistas de los practicantes de la pintura metafísica forman parte de la vida cotidiana. También parece formular la pregunta sobre si es preferible la perfección idealizada del pasado al colorido y el caos del presente.

ARTISTAS DESTACADOS

Giovanni Anselmo (n. 1934), Italia
Luciano Fabro (1936-2007), Italia
Jannis Kounellis (1936-2017), Grecia-Italia
Mario Merz (1925-2003), Italia
Michelangelo Pistoletto (n. 1933), Italia

RASGO PRINCIPAL

Uso de materiales no artísticos, tales como cera, bronce dorado, cobre, granito, plomo, terracota, ropa, neón, acero, plástico, hortalizas e incluso animales vivos

SOPORTES

Escultura, instalación y *performance*

PRINCIPALES COLECCIONES

Castello di Rivoli Museo d'Arte Contemporanea, Rivoli, Italia
Fondazione Merz, Turín, Italia
HEART: Herning Museum of Contemporary Art, Herning, Dinamarca
Kunstmuseum Liechtenstein, Vaduz, Liechtenstein
Kunstmuseum Wolfsburg, Wolfsburgo, Alemania
Museo del Novecento, Milán, Italia
Museum di Capodimonte, Nápoles, Italia

LAND ART
h. 1968-actualidad

Robert Smithson
Spital Jetty, 1970
Roca, tierra, cristales de sal
y alambre, 457,2 x 4,5 m
Gran Lago Salado, Utah

El *land art* (también conocido como *earth art* y *earthworks*) surgió a finales de la década de 1960 gracias al interés de ciertos artistas por explorar el potencial del paisaje y del medioambiente como material y emplazamiento de sus obras. En lugar de representar la naturaleza, esta forma parte directamente de la obra de arte: este arte está en la naturaleza y, a veces, se elabora con ella misma.

El *land art* puede manifestarse en forma de enormes esculturas en el paisaje (como *Túneles solares*, de Nancy Holt), esculturas monumentales elaboradas a partir de la propia naturaleza (las excavaciones de Michael Heizer y James Turrell) y obras que se valen de fotografías, diagramas o textos escritos con los que se documentan intervenciones temporales en el paisaje (como es el caso de la documentación de Richard Long sobre sus paseos por parajes remotos).

En el Gran Lago Salado de Utah, Estados Unidos, Robert Smithson transformó un baldío industrial en la pieza de *land art* más conocida y romántica del mundo, *Spiral Jetty* (1970), un camino de piedras de basalto negras y tierra que conduce al agua del lago. *Campo de relámpagos* (1977), de Walter De Maria, es otra influyente obra del *land art*. Consiste en 400 postes

Smithson no sabía que el nivel del agua del lago estaba inusualmene bajo cuando realizó su obra y que esta no tardaría en verse tragada por las aguas. **En 2002, tras años de sequía, *Spiral Jetty* hizo una reaparición espectacular y con un aspecto renovado. Durante el lapso que pasaron bajo las aguas, las rocas se cubrieron de cristales de sal que dieron lugar a un brillante relieve de blanco sobre blanco.**

de acero colocados según una cuadrícula para atraer los rayos e interactuar con la espectacular altiplanicie desértica de Nuevo México. Sus colaboradores Christo y Jeanne-Claude crearon monumentales obras por todo el mundo transformando temporalmente los lugares con espectacularidad.

ARTISTAS DESTACADOS

Christo (n. 1935), Bulgaria-Estados Unidos,
 y Jeanne-Claude (1935-2009), Francia-Estados Unidos
Walter De Maria (1935-2013), Estados Unidos
Michael Heizer (n. 1944), Estados Unidos
Nancy Holt (1938-2014), Estados Unidos
Charles Jencks (n. 1939), Estados Unidos
Maya Lin (n. 1959), Estados Unidos
Richard Long (n. 1945), Reino Unido
Charles Ross (n. 1937), Estados Unidos
Robert Smithson (1938-1973), Estados Unidos
James Turrell (n. 1943), Estados Unidos

RASGO PRINCIPAL

Arte elaborado en la naturaleza o a partir de ella

SOPORTES

Escultura, instalación, *environnement*, fotografía y cine

COLECCIONES PRINCIPALES

Dia Center for the Arts, Nueva York, Estados Unidos
Tate, Londres, Reino Unido

LUGARES PRINCIPALES

Walter De Maria, *Campo de relámpagos*, Nuevo México, Estados Unidos
Michael Heizer, *Doble negativo*, Overton, Estados Unidos
Nancy Holt, *Túneles solares*, Great Basin Desert, Estados Unidos
Charles Jencks, *Multiverso de Crawick*, Sanquhar, Escocia, Reino Unido
Maya Lin, *Milla de once minutos*, Wanås, Suecia
Robert Morris, Piet Slegers, Richard Serra, Marinus Boezem,
 Daniel Libeskind, Antony Gormley y Paul de Kort, *Flevoland
 de Land Art*, Países Bajos
Charles Ross, *Eje estelar*, Mesa Chupinas, Estados Unidos
Robert Smithson, *Spiral Jetty*, Gran Lago Salado, Estados Unidos
 y *Círculo interrumpido/Colina en espiral*, Emmen, Países Bajos
James Turrell, *Cráter de Roden*, Painted Desert, Estados Unidos

SITE-WORKS
h. 1970 - actualidad

Los artistas llevan desde la década de 1950 sacando el arte de los museos
para hacerlo figurar en las calles o en el campo. Durante la década de 1960,
se fue extendiendo el término *site-specific* («específico de un lugar»)
para describir aquellas obras de arte que exploraban el contexto en el
que se colocaban —ya fuera una galería, la plaza de una ciudad o una colina—
con objeto de que dicho contexto formara parte de la obra de arte en sí.

Batcolumn (1977), obra del artista pop Claes Oldenburg compuesta por un bate de béisbol que emerge del centro de Chicago, es un ejemplo temprano de este tipo de obras. Se ajusta al emplazamiento de forma práctica (la celosía de acero abierta le permite sobrevivir a los vendavales de la «ciudad de los vientos») y, además, hace alusión al carácter de la región con una señal de respeto a la industria local del acero y a la afición por el béisbol que hay en Chicago. *Ángel del norte* (1998), de Antony Gormley, es una escultura de 20 m de altura situada en una antigua zona minera del nordeste británico. La obra de Finn Eirik Modahl titulada *Génesis/joven Olaf*, que representa a un joven gigantesco saliendo de un estanque de agua, es una escultura *site-specific* que celebra el emplazamiento y se encuentra en Sarpsborg, Noruega. Esta obra se remonta en el tiempo para hacer referencia al padre fundador de la ciudad a la vez que alude a evolución y redefinición constantes a las que se deben someter las ciudades y naciones para hacerle frente al futuro. Estos tres ejemplos hacen referencia y se relacionan con sus contextos y los habitantes de estos y, además, han sido acogidos como lugares que visitar.

Finn Eirik Modahl
Génesis/joven Olaf, 2016
Escultura de aleación de acero y molibdeno 316L
de 5 mm cincelada a mano:
500 × 600 cm
Sarpsborg, Noruega

La gigantesca escultura de Modahl del joven Olaf (fundador de Sarpsborg y patrón de Noruega) saliendo de un estanque es una escultura específica del emplazamiento que se inspira en el lugar en el que se alza y en la influencia de san Olaf y el agua como rasgos distintivos de Sarpsborg. La especificidad de la obra, sus aspectos universales y su imponente presencia le garantizan un atractivo longevo.

ARTISTAS DESTACADOS

Alfio Bonanno (n. 1947), Italia-Dinamarca
Daniel Buren (n. 1938), Francia
Antony Gormley (n. 1950), Reino Unido
Finn Eirik Modahl (n. 1967), Noruega
Claes Oldenburg (n. 1929), Suecia-Estados Unidos
Richard Serra (n. 1939), Estados Unidos

RASGO PRINCIPAL

El contexto de la obra de arte es un componente integral de la misma

SOPORTES

Escultura, instalación y *environnement*

COLECCIONES PRINCIPALES

Dia Center for the Arts, Nueva York, Estados Unidos

LUGARES PRINCIPALES

Alfio Bonanno, *Himmelhøj*, Copenhague, Dinamarca
Daniel Buren, *Columnas de Buren*, Palais Royal, París, Francia
Antony Gormley, *Ángel del norte*, Gateshead, Reino Unido
Finn Eirik Modahl, *Génesis/joven Olaf*, Sarpsborg, Noruega
Claes Oldenburg, *Batcolumn*, Chicago, Estados Unidos

MOVIMIENTO POSMODERNO
h. 1970 - actualidad

La expresión «movimiento posmoderno» hace referencia a ciertas formas nuevas de expresión producidas en todas las artes durante el último cuarto del siglo XX. Originalmente se aplicaba a la arquitectura de mediados de la década de 1970 para hacer referencia a los edificios que abandonaron la claridad y el racionalismo de las formas minimalistas en favor de unas estructuras ambiguas y contradictorias aderezadas con referencias desenfadadas a estilos históricos, elementos tomados de otras culturas y un uso exuberante de colores de suma intensidad.

Si el modernismo buscó la creación de una utopía moral y estética unificadora, El movimiento posmoderno celebró la pluralidad de finales del siglo XX. Uno de los aspectos de dicha pluralidad es la naturaleza de los medios de comunicación y la proliferación universal de imágenes impresas y electrónicas: lo que el pensador francés Jean Baudrillard llamó «el éxtasis de la comunicación». Si no percibimos la realidad directamente, sino mediante representaciones, ¿acaban estas por convertirse en nuestra realidad? ¿Qué es entonces verdad? ¿En qué sentido es posible la originalidad? Estas cuestiones han influido de forma decisiva en arquitectos, artistas y diseñadores. Hay una gran parte del corpus posmoderno en la que la cuestión de la representación es crucial: motivos o imágenes del pasado «se citan» (o «se ven apropiados») en nuevos e inquietantes contextos o se ven desprovistos de sus significados convencionales («se deconstruyen»).

Los diseñadores también acogieron las técnicas posmodernas. La frustración para con el orden y la uniformidad relacionados con la Bauhaus dio pie a la innovación a partir de la década de 1960, durante la cual los diseñadores mezclaron lo culto y lo popular, experimentaron con colores y texturas y tomaron prestados motivos ornamentales del pasado en un enfoque también conocido como «adhocismo».

Charles Moore
Piazza d'Italia, 1975-1980
Nueva Orleans, Los Ángeles

La plaza Moore es todo un icono del movimiento posmoderno. La obra se regodea en su teatralidad y presenta un ingenioso montaje de motivos arquitectónicos clásicos a modo de escenario.

En cuanto a las artes visuales, tales como la arquitectura y el diseño, el movimiento posmoderno ha buscado expresar la experiencia de vivir a finales del siglo XX y comienzos del XXI. Se trata de un arte que a menudo se ha relacionado con cuestiones sociales y políticas. Partiendo de la idea de que hasta entonces el arte había servido a un tipo social dominante –varones blancos de clase media–, los artistas posmodernos han optado por centrarse en otras identidades anteriormente marginadas, en particular en identidades regionales, étnicas, sexuales y feministas. Estos temas han sido cruciales de muy distintas formas en la obras posmodernas.

En muchos sentidos, el movimiento posmoderno es tanto un rechazo de la modernidad como su prolongación. En las artes visuales, por ejemplo, un *assemblage* ecléctico y políticamente comprometido como el titulado *La cena* (1974-1979), de Judy Chicago, es evidente que refuta el dogma moderno según el cual el arte no guarda relación con la realidad cotidiana y que solo tiene que ver con cuestiones formales de la línea y el color. Sin embargo, el movimiento moderno contuvo otras vertientes además de la «formalista», y el movimiento posmoderno continúa la tradición de experimentación y juegos nacida con Marcel Duchamp y desarrollada a través del dadaísmo, el surrealismo, el neodadaísmo, el *pop art* y el arte conceptual.

Judy Chicago
La cena, 1974-1979
Cerámica, porcelana,
tela y mesa triangular,
1463 × 1463 cm
Brooklyn Museum,
Brooklyn

Homenaje a la mujer en la historia, la instalación de Chicago es fruto del esfuerzo colaborativo de más de un centenar de mujeres. Además, fue enormemente popular: más de cien mil personas acudieron a ver la obra en su estreno en el San Francisco Museum of Modern Art en 1979.

ARTISTAS DESTACADOS

Judy Chicago (n. 1939), Estados Unidos

Jenny Holzer (n. 1950), Estados Unidos

Barbara Kruger (n. 1945), Estados Unidos

Charles Moore (1925-1993), Estados Unidos

Richard Prince (n. 1949), Estados Unidos

David Salle (n. 1952), Estados Unidos

Julian Schnabel (n. 1951), Estados Unidos

Cindy Sherman (n. 1954), Estados Unidos

Ettore Sottsass (1917-2007), Italia

RASGOS PRINCIPALES

Tono lúdico, desenfadado e irreverente

Variedad y diversidad de materiales, estilos, estructuras y entornos

Actitud crítica y experimental

SOPORTES

Todos

COLECCIONES PRINCIPALES

Brooklyn Museum, Brooklyn, Estados Unidos

Groninger Museum, Groningen, Países Bajos

Kunstmuseum Wolfsburg, Wolfsburgo, Alemania

Museum of Contemporary Art, Chicago, Estados Unidos

Museum of Modern Art, Nueva York, Estados Unidos

National Museum of Women in the Arts, Washington D. C.,
 Estados Unidos

Solomon R. Guggenheim Museum, Nueva York, Estados Unidos

Tate, Londres, Reino Unido

SOUND ART
h. 1970 - actualidad

El *sound art*, o (*audio art*, «arte del sonido»), fue muy célebre en la década de 1990, durante la cual hubo artistas de todo el mundo que realizaron obras en las que se valieron del sonido. Este sonido puede ser natural, artificial, musical, tecnológico o acústico, y las obras van desde el *assemblage*, la instalación, la videocreación, las muestras de *performance art* y de arte cinético hasta las pinturas y esculturas.

Lee Ranaldo, Christian Marclay y Brian Eno han producido obras visuales que se han visto enriquecidas más que definidas por sus experiencias musicales. Eno ha colaborado con otros artistas sonoros, tales como Laurie Anderson, así como con artistas visuales, como es el caso de Mimmo Paladino (*véase* «transvanguardia»). Del mismo modo que Anderson, Ranaldo, Marclay e Eno fusionaron distintos aspectos del arte elevado y de la cultura popular, gran parte del *sound art* más reciente nace de la cultura de clubes y el uso de la música electrónica y el sampleo. El *sound art* pone al espectador en alerta sobre la experiencia multisensorial de la percepción. En *Fuego cruzado* (2007), por ejemplo, Marclay se valió de videoclips de filmes de Hollywood en los que se veían armas disparándose para componer una intensa videoinstalación y pieza de percusión.

Christian Marclay
Arrastre de guitarra, 2000
Videoproyección de
14 minutos de duración
Paula Cooper Gallery,
Nueva York

Este vídeo de catorce minutos en el que una camioneta arrastra una guitarra eléctrica amplificada por los polvorientos caminos de Texas no solo produce un ruido extraordinario, sino que evoca toda una serie de referencias, desde las relacionadas con los linchamientos hasta con las *road movies*.

ARTISTAS DESTACADOS

Laurie Anderson (n. 1947), Estados Unidos
Tarek Atoui (n. 1980), Líbano
Brian Eno (n. 1948), Reino Unido
Florian Hecker (n. 1975), Alemania
Christian Marclay (n. 1955), Estados Unidos-Suiza
Lee Ranaldo (n. 1956), Estados Unidos
Samson Young (n. 1979), Hong Kong

RASGO PRINCIPAL

Uso del sonido

SOPORTES

Pintura, escultura, *assemblage*, instalación, vídeo y *performance*

COLECCIONES PRINCIPALES

Hamburger Kunsthalle, Hamburgo, Alemania
Museum Ludwig, Colonia, Alemania
Museum of Modern Art, Nueva York, Estados Unidos
Stedelijk Museum, Ámsterdam, Países Bajos
Tate, Londres, Reino Unido

TRANSVANGUARDIA
1979-década de 1990

En 1979, el crítico de arte italiano Achille Bonito Oliva acuñó el término *transavanguardia* («transvanguardia») para hacer referencia a la versión italiana del neoexpresionismo, y, desde entonces, se ha empleado para hablar de la obra producida en las décadas de 1980 y 1990 por Sandro Chia, Francesco Clemente, Enzo Cucchi y Mimmo Paladino. La obra de estos artistas supuso un retorno a la pintura caracterizada por una cierta violencia en la expresión y en el manejo y por un aire de nostalgia romántica por el pasado. Estas obras –coloridas, sensuales y espectaculares– transmiten una sensación real de placer en el redescubrimiento de los aspectos táctiles y expresivos de los materiales de la pintura.

El arte de la transvanguardia tiene influencias específicas del rico legado cultural italiano. En las pinturas de Chia suele asaltarnos la sensación de que se está poniendo en juego toda la historia del arte y de la cultura. El arte de Paladino también atraviesa las épocas y los estilos, aunque de un modo casi arqueológico. Los oscuros paisajes de la ciudad natal de Cucchi emanan una sensación semejante a la del expresionismo nórdico del primer tercio del siglo XX. Si Cucchi parece recuperar la idea del artista como un visionario, la ecléctica obra de Clemente lleva a un nuevo nivel el precepto expresionista del arte como vehículo de autoconocimiento. Sus imágenes funcionan a modo de autorretratos psicológicos en los que el artista suele figurar como un héroe aislado e incomprendido.

Enzo Cucchi
Una pintura de fuegos preciosos, 1983
Óleo sobre lienzo con neón, 297,8 x 389,9 cm
Gerald S. Elliott Collection of Contemporary Art, Chicago

La ciudad portuaria adriática de Ancona, en el centro de Italia, donde la familia de Cucchi cultivó durante generaciones, le proporcionó al artista un entorno de paisajes y quema de rastrojos que le aportan una energía apocalíptica a sus pinturas.

ARTISTAS DESTACADOS

Sandro Chia (n.1946), Italia

Francesco Clemente (n.1952), Italia

Enzo Cucchi (n.1949), Italia

Mimmo Paladino (n.1948), Italia

RASGOS PRINCIPALES

Colorido

Sensualidad

Espectacularidad

Sensaciones táctiles

Expresividad

SOPORTE

Pintura

COLECCIONES PRINCIPALES

Castello di Rivoli Museo d'Arte Contemporanea, Rivoli, Italia

Museum di Capodimonte, Nápoles, Italia

Solomon R. Guggenheim Museum, Nueva York, Estados Unidos

Tate, Londres, Reino Unido

NEOEXPRESIONISMO
h. 1980 - actualidad

El neoexpresionismo surgió a finales de la década de 1970 en parte
a causa de una insatisfacción generalizada con el minimalismo y el arte
conceptual. Los neoexpresionistas se apartaron del enfoque frío y cerebral
de estos movimientos y la preferencia de estos por la abstracción purista
en favor del considerado arte «muerto» de la pintura y de todo lo que
se había desacreditado: la figuración, la subjetividad, la emoción explícita,
la autobiografía, el recuerdo, la psicología, el simbolismo, la sexualidad, la
literatura y la narración.

El término, a diferencia de lo que sucedía con el expresionismo
de comienzos del siglo XX, hace referencia a una tendencia internacional

en lugar de a un estilo específico. En líneas generales, el neoexpresionismo se caracteriza por una serie de rasgos técnicos y temáticos. El manejo de los materiales tiende a ser táctil, sensual o crudo, mientras que las emociones (tanto las jubilosas como las dolorosas) se tratan con una intensa expresividad. Los temas de las obras suelen mostrar una intensa relación con el pasado, tanto con la historia colectiva como con el recuerdo personal, y se exploran mediante la alegoría y el simbolismo. El corpus neoexpresionista bebe de la rica historia de la pintura, la escultura y la arquitectura, para lo cual emplea materiales tradicionales y aborda temas que ya exploraron los artistas del pasado.

Anselm Kiefer
Margarethe, 1981
Óleo, acrílico, emulsión
y paja sobre lienzo,
280 x 400 cm
Colección privada

Kiefer suele emplear materiales no artísticos en sus pinturas (en este caso, paja) para enriquecer las superficies. La arena estética del lienzo se convierte en un lugar en el que abordar cuestiones políticas e históricas traumáticas, en especial relacionadas con su Alemania natal.

ARTISTAS DESTACADOS

Miquel Barceló (n. 1957), España
Georg Baselitz (n. 1938), Alemania
Jean-Michel Basquiat (1960-1988), Estados Unidos
Anselm Kiefer (n. 1945), Alemania
Per Kirkeby (n. 1938), Dinamarca
Gerhard Richter (n. 1932), Alemania
Julian Schnabel (n. 1951), Estados Unidos

RASGOS PRINCIPALES

Expresividad
Arte figurativo
Gestualidad
Emotividad
Sensualidad

SOPORTE

Pintura

COLECCIONES PRINCIPALES

Groninger Museum, Groningen, Países Bajos
Louisiana Museum of Modern Art, Humlebæk, Dinamarca
Museum of Modern Art, Nueva York, Estados Unidos
San Francisco Museum of Modern Art, San Francisco, Estados Unidos
Solomon R. Guggenheim Museum, Nueva York, Estados Unidos
Stedelijk Museum, Ámsterdam, Países Bajos
Tate, Londres, Reino Unido

NEOPOP
h. 1980 - actualidad

El neopop, o pospop, es un movimiento que engloba a varios artistas surgidos en el mundillo artístico neoyorquino a finales de la década de 1980. El neopop reaccionó contra la preponderancia ejercida por el minimalismo y el arte conceptual durante la década de 1970. Valiéndose de los métodos, los materiales y las imágenes del *pop art* de la década de 1960, el neopop también reflejó el legado del arte conceptual en cuanto a su estilo a veces irónico y objetivo. Este doble legado se pone de manifiesto en la obra fotográfica relacionada con los medios de comunicación que realizó el artista autodidacta Richard Prince, en las obras lingüísticas de Jenny Holzer y en el uso de imágenes populares encontradas por parte de Haim Steinbach y Jeff Koons. Este elevó el *kitsch* al estatus del arte elevado en los 80.

El neopop influyó en varios artistas de la década de 1990, entre ellos Takashi Murakami, Damien Hirst y Gavin Turk. *Pop* (1993), de Turk, es una figura de cera del artista dentro de una vitrina de vidrio y vestido como Sid Vicious –miembro de la banda de *punk* Sex Pistols– con un atuendo relacionado con la versión que hizo de «My Way», de Frank Sinatra y con la pose de vaquero de Elvis Presley tal y como lo retrató Andy Warhol. El pop expone el mito de la originalidad creativa y refleja el surgimiento de la música pop, el *pop art*, las *pop stars* y el artista como uno de estas.

Jeff Koons
Perro globo (Magenta),
1994-2000
Acero inoxidable
con acabado de
espejo y recubrimiento
cromático transparente,
307 x 363 x 114 cm
Collection François Pinault,
París

Esta brillante escultura de acero magenta de Koons tiene una altura de más de tres metros. El enorme tamaño y el detallismo de su construcción presentan un absurdo contraste con el tema, pese a que le confieren una presencia asombrosa. Evocando la irónica monumentalización del *pop art* de manos de Claes Oldenburg (*véanse* «pop art» y «site-works»), Koons transforma un juguete infantil efímero en un monumento descomunal y duradero.

ARTISTAS DESTACADOS

Damien Hirst (n. 1965), Reino Unido
Jenny Holzer (n. 1950), Estados Unidos
Jeff Koons (n. 1955), Estados Unidos
Takashi Murakami (n. 1962), Japón
Richard Prince (n. 1949), Estados Unidos
Haim Steinbach (n. 1944), Estados Unidos
Gavin Turk (n. 1967), Reino Unido

RASGOS PRINCIPALES

Imaginario procedente de la cultura popular, la publicidad, los juguetes y los *ready-mades*

SOPORTES

Pintura, fotografía, *assemblage*, escultura e instalación

COLECCIONES PRINCIPALES

Modern Art Museum of Fort Worth, Fort Worth, Estados Unidos
Museum of Contemporary Art, Chicago, Estados Unidos
Newport Street Gallery, Londres, Reino Unido
Tate, Londres
The Broad, Los Angeles, Estados Unidos

ARTE Y NATURALEZA
Década de 1990 - actualidad

En los proyectos de arte y naturaleza los artistas colaboran con esta, emplean sus materiales y los montan en entornos naturales. Algunas de estas obras son efímeras y solo existen a modo de fotografías; otras son de carácter temporal y performativo y también hay instalaciones de exterior más duraderas y (semi)permanentes. La contemplación de estas obras supone una experiencia multisensorial y multidimensional en la que entran en juego la luz y la sombra, la sensación del espacio, los sonidos y los olores y el paso del tiempo.

A finales del siglo XX cobraron forma varios proyectos internacionales de arte y naturaleza contemporáneos para impulsar este modo artístico, tales como el Grizedale Sculpture Project, en el británico Lake District, Arte Sella, al norte de Italia; Tranekær International Centre for Art and Nature (TICKON), al sur de Dinamarca, y el Nature-based Sculpture Program, en el Jardín Botánico de Carolina del Sur, Estados Unidos. Estos proyectos tienen la misión de alentar a los artistas para que realicen obras en la naturaleza y a partir de ella; es decir, valiéndose del medioambiente natural tanto como emplazamiento para las obras como lugar en el que inspirarse y del que tomar los materiales. Estas obras después se dejan para que interactúen con el entorno, la fauna y los visitantes, evolucionando y descomponiéndose con el paso del tiempo.

Alfio Bonanno
Refugio para lagartos, 2017
Instalación específica del lugar elaborada con vides viejas, 250 (alt.) x 590 (anch.) x 780 (long.) cm
Radicepura, Giarre, Catania

Bonanno, pionero del activismo ecologista y político y artista medioambiental, lleva elaborando instalaciones específicas de un emplazamiento, tanto temporales como permanentes, desde la década de 1970. Sus intervenciones en la naturaleza nos hacen más conscientes del entorno y realzan la percepción de ciertos aspectos de la naturaleza: su belleza, brutalidad, transitoriedad y permanencia.

Alfio Bonanno
Detalle de *Refugio para lagartos*, 2017

En esta imagen puede verse un lagarto que aprovecha la colaboración de Bonanno con la naturaleza siciliana: la instalación está elaborada con vides muy viejas del Jardín Botánico de Radicepura.

ARTISTAS DESTACADOS

Alfio Bonanno (n. 1947), Italia-Dinamarca
Agnes Denes (n. 1938), Estados Unidos
Patrick Dougherty (n. 1945), Estados Unidos
Chris Drury (n. 1948), Reino Unido
Andy Goldsworthy (n. 1956), Reino Unido
Mikael Hansen (n. 1943), Dinamarca
Giuliano Mauri (1938-2009), Italia
David Nash (n. 1945), Reino Unido
Nils-Udo (n. 1937), Alemania

RASGOS PRINCIPALES

Arte elaborado en la naturaleza y a partir de ella

SOPORTES

Escultura, *assemblage*, instalación, *environnement* y fotografía

UBICACIONES PRINCIPALES

Arte Sella, Borgo Valsugana, Trento, Italia
Grizedale Sculpture, Grizedale Forest, Ambleside, Cumbria,
 Reino Unido
Sculpture in the Parklands, Lough Boora, Co. Offaly, Irlanda
South Carolina Botanical Garden, Clemson, Estados Unidos
Strata Project, Pinsiö, Finlandia
Tranekær International Centre for Art and Nature (TICKON),
 Langeland, Dinamarca
Virginia B. Fairbanks Art & Nature Park: 100 Acres, Indianápolis,
 Estados Unidos

FOTOGRAFÍA ARTÍSTICA
Década de 1990 - actualidad

La fotografía artística se asentó como forma de arte válida a finales del siglo XX. De entre las múltiples sensibilidades que conforman la práctica de la fotografía artística, la narración, la consideración de objetos cotidianos y escenas domésticas y el empleo de una estética de la impasibilidad (*deadpan aesthetic*), han destacado de forma especial.

La fotografía escenografiada implica la realización de *performances* o eventos concebidos especialmente para la cámara. Cindy Sherman, autora de un corpus en el que se explora la identidad femenina, es el exponente más conocido e influyente de esta vertiente.

En la llamada fotografía pictórica, o «foto-*tableux*», se emplean imágenes individuales que evocan la tradición narrativa de la pintura histórica de los siglos XVIII y XIX. Jeff Wall, autor de escenas de elaboradas y espectaculares escenografías que parecen proceder de la vida corriente, es la estrella en este género. Hay otros autores tales como Wolfgang Tillmans cuyos sujetos son objetos cotidianos de los que se valen para arrojar luz sobre lo que pasa desapercibido y promover una visión del mundo que nos rodea de formas sutilmente diferentes. La llamada «estética de la impasibilidad» se caracteriza por unas imágenes realizadas con cámaras de mediano o gran formato. Las imponentes fotografías (pueden llegar a tener dos metros de alto y cinco de ancho) de Andreas Gursky con escenas precisas de la vida urbana contemporánea tomadas desde puntos de vista extremos hicieron de él el maestro de este estilo de fotografía pictórica durante la década de 1990.

La fotografía artística es un medio fluido y flexible que está siempre evolucionando y adoptando una posición de creciente importancia en la práctica artística contemporánea.

Jeff Wall
Un repentino golpe de viento (al estilo de Hokusai), 1993
Transparencia fotográfica sobre expositor iluminado, 229 x 377 cm
Tate, Londres

Las escenas de Wall suelen exponerse en mesas de luz, con lo que se subraya su espectacular presencia. Muchas de sus imágenes evocan obras concretas de artistas del pasado, como sucede en este caso con *Viajeros sorprendidos por una brisa repentina en Ejiri* (h. 1832), una xilografía del artista japonés Katsushika Hokusai (1760-1849). Para realizar este montaje digital, Wall necesitó más de un año y se valió de más de un centenar de fotografías escenografiadas, tomadas, escaneadas, procesadas digitalmente y, después, montadas a modo de *collage* en una única imagen.

ARTISTAS DESTACADOS

Richard Billingham (n. 1970), Reino Unido
Jean-Marc Bustamante (n. 1952), Francia
Nan Goldin (n. 1953), Estados Unidos
Andreas Gursky (n. 1955), Alemania
Vik Muniz (n. 1961), Brasil
Cindy Sherman (n. 1954), Estados Unidos
Hiroshi Sugimoto (n. 1948), Japón
Wolfgang Tillmans (n. 1968), Alemania
Jeff Wall (n. 1946), Canadá

RASGOS PRINCIPALES

Narración, escenografía, impasibilidad, intimidad, montajes
 y uso de las tecnologías digitales

SOPORTES

Fotografía e instalación

COLECCIONES PRINCIPALES

Centre Georges Pompidou, París, Francia
Los Angeles County Museum of Art, Los Ángeles, Estados Unidos
Museum of Modern Art, Nueva York, Estados Unidos
Tate, Londres, Reino Unido
Vancouver Art Gallery, Vancouver, Canadá
Victoria & Albert Museum, Londres, Reino Unido

DESTINATION ART
h. 2002-actualidad

El *destination art* («arte como destino») es aquel que se debe buscar en su propio espacio y según sus propios términos. El término hace referencia y explora la dinámica a menudo recíproca que el arte y su emplazamiento ejercen entre sí. De ahí que el destino al que nos referimos sea el arte en su lugar concreto. Hay obras de *destination art* que requieren de un peregrinaje comprometido para poder contemplarse, ya que nos llevan a desiertos, bosques y canteras, tierras agrícolas y montañas, pueblos fantasma y reservas naturales; aunque también hay tesoros ocultos en entornos urbanos. Sirvan de ejemplo *Dentro de Australia* (2002), de Antony Gormley –una instalación de cincuenta y una figuras de acero inoxidable negro situadas en un lecho salino seco ubicado en una parte recóndita de Australia Occidental–, y *Torre de figuras* (1988), escultura de Jean Dubuffet que se encuentra en los alrededores de París.

El *destination art* suele llevar el arte contemporáneo a regiones recónditas de los países. *Målselv Varde* (2005), de Alfio Bonanno, un entorno paisajístico específico del emplazamiento realizado para una pequeña comunidad rural de la Noruega ártica, es uno de estos proyectos. También es el caso de las enormes esculturas de granito que lleva realizando Ivan Klapez desde 2002 para un nuevo pueblo situado cerca de Morogoro, Tanzania; mientras que *Refugios del arte* (1995-2013), de Andy Goldsworthy, es una serie de refugios rocosos que abarcan más de 160 km de la campiña alpina de Haute-Provence, Francia. El viaje que hay que emprender para contemplar estas obras de arte forma parte de la experiencia, en la que la sensación de aventura se suma a la emoción del descubrimiento.

Antony Gormley
Dentro de Australia,
2002-2003
Aleación fundida de
hierro, molibdeno,
iridio, vanadio y titanio
Lake Ballard al amanecer,
Australia Occidental

La instalación de Gormley está compuesta de cincuenta y una figuras de acero inoxidable negras situadas en el lecho salino seco del lake Ballard, ubicado cerca de un pequeño pueblo del interior llamado Menzies (de 130 habitantes), que se encuentra a unos 800 km al nordeste de Perth en una zona remota de Australia Occidental. La obra se compone tanto de las esculturas como del paisaje, y las figuras hacen referencia a los habitantes del lugar. Para Gormley, la obra es «una excusa para visitar el lugar y reflexionar sobre las gentes que lo habitan».

ARTISTAS DESTACADOS

Alfio Bonanno (n. 1947), Italia-Dinamarca

Andy Goldsworthy (n. 1956), Reino Unido

Antony Gormley (n. 1950), Reino Unido

Donald Judd (1928-1994), Estados Unidos

Ivan Klapez (n. 1961), Croacia

Niki de Saint Phalle (1930-2002), Francia-Estados Unidos

Jean Tinguely (1925-1991), Suiza

James Turrell (n. 1943), Estados Unidos

RASGOS PRINCIPALES

El emplazamiento es un ingrediente al igual que el viaje para llegar hasta la obra de arte

La obra de arte suele transformar el lugar en un destino

SOPORTES

Escultura, *land art*, instalación y *environnement*

LUGARES PRINCIPALES

Alfio Bonanno, *Målselv Varde*, Olsborg, Troms, Noruega

Andy Goldsworthy, *Refugios del arte*, Digne-les-Bains, Francia

Antony Gormley, *Dentro de Australia*, lago Ballard, Australia

Ian Hamilton Finlay, *La pequeña Esparta*, Dunsyre, Escocia, Reino Unido

Ivan Klapez, *Stepinac y Nyerere*, Dakawa, Tanzania

Donald Judd et ál., *Fundación Chinati*, Marfa, Estados Unidos

Niki de Saint Phalle, *Giardino dei Tarocchi*, Pescia Fiorentina, Italia

Albert Szukalski et ál., *Museo al Aire Libre Goldwell*, cerca del pueblo fantasma de Rhyolite, Nevada, Estados Unidos

Jean Tinguely y amigos, *El cíclope*, Milly-la-Forêt, Francia

GLOSARIO

Abstracción: práctica artística en la que no se busca representar el aspecto de los objetos en el mundo. También se llama «arte no figurativo».

Abstracción lírica: término introducido a partir de 1945 por el pintor francés Georges Mathieu para describir un modo pictórico que se resistía a todos los enfoques formalizados y buscaba transmitir la expresión espontánea de la pureza cósmica. Wols y Hans Hartung son dos de los artistas relacionados con este término (*véase* «informalismo», págs. 102 y 103).

Action painting: término aplicado a la obra de ciertos expresionistas abstractos, en especial a Jackson Pollock y Willem de Kooning, cuyos lienzos «gestuales» pretendían expresar elementos existenciales de la personalidad del artista mediante una aplicación evidentemente impulsiva de los materiales.

Adhocismo: término empleado para describir la práctica arquitectónica y el diseño posmodernistas consistente en la combinación de estilos y formas preexistentes para crear entidades nuevas.

Aerógrafo: pequeña herramienta que funciona con aire y que sirve para rociar una fina neblina de pintura.

Apropiación: práctica artística que consiste en adoptar (o «citar») motivos, ideas o imágenes de obras del pasado en un contexto nuevo como método de cuestionar la representación en sí. Se trata de una práctica popular posmoderna.

Artes aplicadas: son aquellas destinadas a elaborar objetos prácticos diseñados y decorados para que resulten también artísticos y que se crean con toda una serie de materiales; incluyen vidrios, cerámica, tejidos, mobiliario, material impreso, metalistería y papeles pintados.

Assemblage: término empleado por el conservador estadounidense William C. Seitz en su influyente exposición para el Museum of Modern Art de Nueva York en 1961. El «Art of Assemblage» fue una muestra de arte internacional con la que comparte ciertas características físicas, a saber: 1. Son objetos sobre todo ensamblados en lugar de pintados, dibujados, moldeados o tallados. 2. En su totalidad o en parte, sus elementos

constitutivos son objetos o fragmentos naturales o manufacturados industrialmente que no han sido concebidos como materiales artísticos». Son *collages* tridimensionales.

Automatismo: método espontáneo de escritura o pintura mediante el cual el escritor o artista no usa la conciencia para crear.

Clásico: término que se usa para describir el arte y la arquitectura realistas y racionalistas de la Antigüedad grecorromana.

Collage: término que procede del francés *coller*, que significa «pegar». Es una técnica mediante la cual se mezclan distintos materiales existentes y se pegan en una superficie plana para crear una obra de arte. Los cubistas fueron los pioneros de esta técnica.

Combinación: término acuñado por Robert Rauschenberg en 1954 para hacer referencia a sus nuevas obras, que presentan rasgos tanto pictóricos como escultóricos. Las concebidas para colgarse en paredes dieron en llamarse «combinaciones pictóricas», mientras que las exentas se llamaron «combinaciones» a secas.

Deconstrucción: popular práctica posmoderna mediante la cual los motivos o imágenes de obras del pasado se ven desprovistos de sus significados convencionales para, así, cuestionar la propia naturaleza de la representación.

Divisionismo: término acuñado por el neoimpresionista Paul Signac para describir la teoría según la cual, al aplicar puntos o manchas individuales de color, estos se mezclan ópticamente en el ojo del espectador (*véase también* «puntillismo», pág. 171).

Documentación: material (textos, fotografías, filmaciones y publicaciones) que dan constancia de la creación de una obra de arte.

Formalismo: teoría de la modernidad en la cual destaca el papel desempeñado por el influyente crítico de arte estadounidense Clement Greenberg en la década de 1960. Sostenía este que toda obra de arte debe ceñirse a las cualidades que le son esenciales; por lo tanto, la pintura, como arte visual, debe ceñirse a las experiencias visuales u ópticas y evitar toda relación con la escultura, la arquitectura, el teatro, la música o la literatura. Para él, aquellas obras que realzaban sus cualidades formales y aprovechaban las cualidades puramente ópticas de los pigmentos, enfatizando la forma

del lienzo y la bidimensionalidad de la pictura, fueron el arte más elevado de la década de 1960 (*véase* «abstracción pospictórica», págs. 128 y 129).

Happenings: «Algo que tiene lugar; un acontecimiento» (Allan Kaprow, 1959). Es un término que inspiró a toda una serie de artistas conceptuales y del *performance art*, entre ellos Kaprow, a miembros del estilo Fluxus, a Claes Oldenburg y a Jim Dine. Es una combinación de elementos teatrales y de la pintura gestual.

Hard-edge painting: término acuñado en 1959 como alternativa a la *abstracción gestual* y empleado para describir aquellas obras abstractas consistentes en grandes formas planas separadas, como las ejecutadas por Ellsworth Kelly, Kenneth Noland y Ad Reinhardt (*véase* «abstracción pospictórica», págs. 128 y 129).

Instalación: forma artística que se origina, al igual que los *assemblages* y los *happenings*, a comienzos de la década de 1960. Por aquel entonces, se empleaba la palabra *environnement* (entorno) para describir obras tales como los cuadros del artista *funk* Ed Kienholz, los *assemblages* habitables de los artistas pop y los *happenings*. Estas construcciones de técnicas mixtas se relacionan con el espacio circundante y hacen a los espectadores partícipes de la obra. Estas obras, expansivas y abarcadoras, se concebían como catalizadores de nuevas ideas, no como receptáculos de ideas prefijadas. Las instalaciones pueden ser específicas de un emplazamiento o estar concebidas para usarse en distintos lugares.

Japonismo: término empleado para indicar la influencia recurrente del arte nipón en movimientos artísticos occidentales (sobre todo europeos) tales como el postimpresionismo, el *art nouveau* y el expresionismo.

Junk art: arte elaborado a partir de basura recuperada.

Manifiesto: declaración publicada en la que se anuncia una intención, una misión y una visión. Es un elemento habitual de muchas de las vanguardias históricas, tales como el futurismo.

Modernismo: creencia surgida a finales del siglo XIX según la cual el arte debía reflejar los tiempos modernos. Los sucesivos grupos de artistas fueron experimentando con formas alternativas de arte y apartándose de las tradiciones clásicas impartidas desde el Renacimiento. En las artes visuales supuso una revolución en cuanto a la concepción y la percepción del objeto artístico.

Objeto encontrado: objetos no artísticos incorporados en obras de arte.

Papier collés: término francés que significa «papeles encolados» y que hace referencia a las composiciones elaboradas con estos. Es un tipo de *collage* del que fueron pioneros los cubistas.

Pintura académica: estilos pictóricos oficiales enseñados en las academias de arte y apoyados por el *establishment*. Por lo general se consideran conservadores y determinados a mantener el *statu quo* en contraposición al arte experimental de las vanguardias.

Puntillismo: técnica pictórica empleada por los neoimpresionistas Paul Signac y Georges Seurat. Partiendo de la premisa de que el color se mezcla en los ojos y no en la paleta, perfeccionaron un método para la aplicación de puntos de color puro sin mezclar sobre el lienzo de forma que estos se mezclaran al contemplarlos a una distancia adecuada.

Ready-made: nombre empleado por Marcel Duchamp para referirse a ciertos objetos encontrados empleados o expuestos por los artistas sin una gran (o ninguna) modificación

Salón: exposición anual celebrada por la Académie royale de peinture et de sculpture de París desde el siglo XVII. El jurado solía preferir los temas clásicos y los estilos tradicionales al seleccionar las obras que habían de exponerse.

Site-specific: término que empezó a emplearse durante la década de 1960 para describir la obra de artistas minimalistas, del *land art* y conceptuales que se relacionaban de forma específica con su contexto (*véase* «*site-works*», págs. 148 y 149).

Vanguardista: dícese de aquello que se adelanta a su época; lo experimental, innovador y revolucionario.

ÍNDICE DE ARTISTAS

-

Dedicado a Justin,
Charlie y Cathy

-

BLUME

Título original *Modern Art*

Traducción Antøn Antøn

Revisión de la edición en lengua española Llorenç Esteve de Udaeta
Historiador del Arte

Coordinación de la edición en lengua española Cristina Rodríguez Fischer

Primera edición en lengua española 2018

© 2018 Naturart, S.A. Editado por BLUME
Carrer de les Alberes, 52, 2.º, Vallvidrera
08017 Barcelona
Tel. 93 205 40 00 e-mail: info@blume.net
© 2018 Thames & Hudson Ltd, Londres
© 2018 del texto Amy Dempsey

I.S.B.N.: 978-84-17254-34-6

Impreso en China

WWW.BLUME.NET

Este libro se ha impreso sobre papel manufacturado
con materia prima procedente de bosques de
gestión responsable. En la producción de nuestros
libros procuramos, con el máximo empeño,
cumplir con los requisitos medioambientales que
promueven la conservación y el uso responsable
de los bosques, en especial de los bosques
primarios. Asimismo, en nuestra preocupación
por el planeta, intentamos emplear al máximo
materiales reciclados y solicitamos a nuestros
proveedores que usen materiales de manufactura
cuya fabricación esté libre de cloro elemental (ECF)
o de metales pesados, entre otros.

Cubierta: Charles Demuth, *Vi el número 5 en oro* 1928 (detalle de la página 68). Metropolitan Museum of Art, Nueva York; colección de Alfred Stieglitz

Página del título: Kazimir Malévich, *Suprematismo*, 1915 (detalle de la página 49). Museo Estatal de Rusia, San Petersburgo

Portadas de los capítulos: página 8 Georges Seurat, *Tarde de domingo en la isla de La Gran Jatte-1884*, 1884-1886 (detalle de la página 18). Art Institute of Chicago, Chicago / **página 26** Piet Mondrian, *Composición en rojo, negro, azul, amarillo y gris*, 1920 (detalle de la página 58). Stedelijk Museum, Ámsterdam / **página 62** Grant Wood, *Gótico americano*, 1930 (detalle de la página 88). Art Institute of Chicago, Chicago / **página 94** Yayoi Kusama, *Happening con desnudos y quema de bandera «antibelicista» en el puente de Brooklyn*, 1968 (detalle de la página 120) / **página 132** Jeff Wall, *Un repentino golpe de viento (al estilo de Hokusai)*, 1993 (detalle de la página 165). Tate, Londres

CRÉDITOS DE LAS IMÁGENES

2 Museo Estatal de Rusia, San Petersburgo **8, 18** Helen Birch Bartlett Memorial Collection, 1926.224. The Art Institute of Chicago/ Art Resource, NY/Scala, Florencia; **10** Musée Marmottan Monet, París. Fotografía del Studio Lourmel; **11** Musée d'Orsay, París; **12** Metropolitan Museum of Art, Nueva York. Donación de Nate B. Spingold, 1956.56.231; **13** National Gallery of Art, Washington D. C. Colección de Paul Mellon, 1983.1.18; **14** Colección privada; **16** National Gallery, Oslo; **20** Scottish National Gallery, Edimburgo; **22** Cleveland Museum of Art, legado de Leonard C. Hanna jr., 1958.32; **23** Philadelphia Museum of Art, Pensilvania. George W. Elkins Collection, 1936; **24** Österreichische Galerie Belvedere, Viena; **26** Stedelijk Museum, Ámsterdam; **28** National Gallery of Art, Washington D. C. Chester Dale Collection, 1944.13.1; **29** Museum of Fine Arts, Boston. The Hayden Collection, Charles Henry Hayden Fund, 45.9; **30** San Francisco Museum of Modern Art, San Francisco. © Herederos de H. Matisse/DACS 2017; **32** Museum Ludwig, Colonia. ML 76/2716; **33** Walker Art Center, Mineápolis. Donación de la T.B. Walker Foundation, Gilbert M. Walker Fund, 1942; **34** National Gallery of Art, Washington D. C. Ailsa Mellon Bruce Fund, 1978.48.1; **35** Leopold Museum, Viena, Inv. 1398; **36** Kunstmuseum, Berna. © ADAGP, París y DACS, Londres 2018; **37** Musée Picasso, París. © Herederos de Picasso/DACS, Londres, 2018; **39** Yale University Art Gallery, New Haven. Donación de la Collection Société Anonyme; **40** Galleria d'Arte Moderna, Milán. © DACS 2018; **41** Colección privada; **42** The Albright-Knox Art Gallery, Buffalo. Donación de Seymour H. Knox. Cortesía de los herederos de Jean-Pierre Joyce/Morgan Russell; **44** Colección privada; **46** Colección privada. © ADAGP, París y DACS, Londres 2018; **48** Galería Estatal Tretiakov, Moscú **49** Museo Estatal de Rusia, San Petersburgo; **50** Colección privada; **51** Nasjonalmuseet for kunst, arkitektur og design, Oslo **52** Moderna Museet, Estocolmo. Fotografía de Per-Anders Allsten © DACS 2018; **54** National Gallery of Art, Washington D. C. Donación de la Collection de Raymond and Patsy Nasher, 2009.72.1; **56** © Herederos de Marcel Duchamp/ADAGP, París y DACS, Londres, 2018; **58** Stedelijk Museum, Ámsterdam; **60** Musée National d'Art Moderne, Centre Georges Pompidou, París. Fotografía de CNAC/MNAM Dist. RMN/© Jacqueline Hyde. © FLC/ADAGP, París y DACS, Londres, 2018; **62** Art Institute of Chicago, Friends of American Art Collection; **64** The Samuel Courtauld Trust, The Courtauld Gallery, Londres; **66** Bauhaus-Archiv, Museum für Gestaltung, Berlín. © DACS 2018; **68** Metropolitan Museum of Art, Nueva York; Alfred Stieglitz Collection; **71** Colección privada. © ADAGP, París y DACS, Londres, 2018; **72** Schomburg Center for Research in Black Culture, Art and Artifacts Division, The New York Public Library. © Herederos de Aaron Douglas/VAGA, NY/DACS, Londres, 2017; **74** Palacio Nacional, Ciudad de México, México. © Banco de México Diego Rivera Frida Kahlo Museums Trust, México D. F./DACS 2018; **76** Los Angeles County Museum of Art (LACMA). Adquirido gracias a los fondos proporcionados por la William Preston Harrison Collection, 78.7. © ADAGP, París y DACS, Londres, 2018; **78** Imperial War Museum, Londres; **80** Lindenau-Museum, Altenburgo. © DACS 2018; **82** National Gallery of Art, Washington D. C. Donación de la Collection Committee, 1981 © Herederos de Miró/ADAGP, Paris y DACS, Londres, 2018; **83** Colección privada. © Salvador Dalí, Fundación Gala-Salvador Dalí, DACS 2017; **84** Stedelijk Museum, Ámsterdam. © Man Ray Trust/ADAGP, Paris y DACS, Londres, 2018, **86-87** Kunsthaus Zürich. © DACS 2018; **88** Art Institute of Chicago, Friends of American Art Collection; **90** Library of Congress, Washington D. C. © Herederos de Ben Shahn/DACS, Londres/VAGA, Nueva York 2017; **92** Colección privada. Fotografía de Fine Art Images/Heritage Images/Getty Images; **94** Cortesía de Yayoi Kusama Inc., Ota Fine Arts, Tokio/Singapur, y Victoria Miro, Londres. © Yayoi Kusama; **96** The Hepworth Wakefield, West Yorkshire. Reproducido con permiso de The Henry Moore Foundation; **98** Colección privada. © ADAGP, París y DACS, Londres, 2018; **100** Adolf Wölfli Foundation, Fine Arts Museum, Berna; **102** Ludwig Museum, Colonia. © ADAGP, París y DACS, Londres, 2018; **104** Colección privada. © 1998 Kate Rothko Prizel & Christopher Rothko ARS, Nueva York y DACS, Londres; **105** Metropolitan Museum of Art, George A. Hearn Fund, 1957. © The Pollock-Krasner Foundation ARS, Nueva York y DACS, Londres, 2018; **107** Colección privada, Boston. © The Willem de Kooning Foundation/Artists Rights Society (ARS), Nueva York y DACS, Londres, 2018; **108** Tate, Londres. © Karel Appel Foundation/DACS 2018; **111** © The Jess Collins Trust; reproducido con permiso; **112** Moderna Museet, Estocolmo. © Robert Rauschenberg Foundation/DACS, Londres/VAGA, Nueva York 2018; **114** Presidente y socios del Harvard College, Harvard Art Museums/ Busch-Reisinger Museum, donación de Sibyl Moholy-Nagy; **116** Colección privada. © Herederos de Roy Lichtenstein/DACS 2018; **117** Kunsthalle Tübingen, © R. Hamilton. Todos los derechos reservados, DACS 2018; **119** National Gallery of Art, Washington D. C., colección de Reba y Dave Williams, donación de Reba y Dave Williams 2008.115.4946, © 2018 The Andy Warhol Foundation for the Visual Arts, Inc./Artists Rights Society (ARS), Nueva York y DACS, Londres; **120** Cortesía de Yayoi Kusama Inc., Ota Fine Arts, Tokio/Singapur, y Victoria Miro, Londres. © Yayoi Kusama; **122** Museum of Modern Art, Nueva York. Hilman Periodical Fund. Cortesía de Michael Kohn Gallery, Los Ángeles. Fotografía de George Hixson. © Herederos de Bruce Conner. ARS, Nueva York y DACS, Londres, 2018; **125** Museum of Modern Art, Nueva York, regalo de la colección de Fluxus de Gilbert y Lila Silverman, 2008. Fotografía de R. H. Hensleig; © Herederos de Yves Klein c/o DACS, Londres, 2018; **126** Museum of Modern Art, Nueva York. Donación de The Gilbert and Lila Silverman Fluxus Collection, 2008. Fotografía de R. H. Hensleigh. © DACS 2018; **129** The Lannan Foundation, Nueva York. © Frank Stella. ARS, Nueva York y DACS, Londres, 2017; **130** © Bridget Riley 2017. Todos los derechos reservados; **132** Cortesía del artista; **134** Hirshhorn Museum and Sculpture Garden, Washington D. C. © Judd Foundation/ARS, Nueva York y DACS, Londres, 2018; **136** Colección de la comunidad flamenca y del Stedelijk Museum voor Actuele Kunst (SMAK) © Herederos de Marcel Broodthaers/DACS 2018; **138** © Bruce Nauman/Artists Rights Society (ARS), Nueva York y DACS, Londres, 2018; **140** Fotografía de Ellen Page Wilson. © Chuck Close, cortesía de Pace Gallery; **142** Cortesía de los herederos de Paik; **144** Cortesía del artista; **146** Dia Art Foundation, Nueva York; **148** The Savings Bank Foundation DNB. Fotografía de Lars Svenkerud. Cortesía del artista; **151** New Orleans, Luisiana. Fotgrafía de Moore/Anderson Architects, Austin, Texas; **152** Brooklyn Museum, Brooklyn, Nueva York. © Judy Chicago. ARS, Nueva York y DACS, Londres, 2018; **154** Cortesía de Paula Cooper Gallery, Nueva York. © Christian Marclay; **157** The Gerald S. Elliott Collection of Contemporary Art, Chicago. © Galerie Bruno Bischofberger, Mäennedorf-Zürich; **158** Colección privada. © Anselm Kiefer; **160** © Jeff Koons; **162, 163, 165** Cortesía de los artistas; **166** Genevieve Vallée/Alamy Stock Photo